书法
自学与鉴赏
丛帖

西狭颂

王学良 编

上海人民美术出版社

书法自学与鉴赏答疑

学习书法有没有年龄限制？

学习书法是没有年龄限制的，通常 5 岁起就可以开始学习书法。

学习书法常用哪些工具？

学习书法常用的工具有毛笔、羊毛毡、墨汁、元书纸（或宣纸），毛笔通常用笔头长度不小于 3.5 厘米的笔，以兼毫为宜。

学习书法应该从哪种书体入手？

学习书法一般由楷书入手，因为由楷入行比较方便。当然也可以从篆隶入手，这样比较纯艺术。这里我们推荐由欧阳询、颜真卿、柳公权等楷书大家入手，学习几年后可转褚遂良、智永，然后再学行书。行书入门以王羲之、赵孟頫、米芾等最好，草书则以《十七帖》《书谱》、鲜于枢比较适宜。学篆书可先学李斯、李阳冰，然后学邓石如、吴让之，最后学吴昌硕、金文。隶书以《乙瑛碑》《礼器碑》《曹全碑》等发蒙，进一步可学《张迁碑》《西狭颂》《石门颂》等，再往下可参考简帛书。总之，学书法要循序渐进，不可朝三暮四，要选定一本下个几年工夫才会有结果。

学习书法如何达到事半功倍的效果？

学习书法无外乎临、背二字。临的目的是为了矫正自己的不良书写习惯，确立正确的笔法和好字的标准；背是为了真正地掌握字帖。如果说学书法要事半功倍，那么一定要背，而且背得要像，从字形到神采都要精准。

这套书法自学与鉴赏丛帖有哪些特色？

随着传统文化的日趋受欢迎，喜爱书法的人也越来越多。我们按照入门和鉴赏两个角度从现存的碑帖中挑选了 65 种。入门篇以技法完备和适宜初学为重点；鉴赏篇注重作品的风格取向和审美意义，为进一步学习书法开拓视野。

手机或平板电脑是现代人生活中不可或缺的必备用品，如何利用这一高科技产品帮助我们学习书法也成了我们的思考重点。有书法学习经验的人都知道教师示范对初学者的重要意义，为此我们为每一本字帖拍摄了名家临写的视频，大家可以通过扫码用手机或平板电脑观看，让现代化的工具融入到学习当中。

我们还特意为字帖撰写了临写要点，并选录了部分前贤的评价，相信这会有助于大家快速了解字帖的特点，在临习的过程中少走弯路。

碑帖名称

《西狭颂》全称《汉武都太守汉阳阿阳李翕西狭颂》，又称《惠安西表》，民间俗称《李翕颂》《黄龙碑》，为摩崖石刻。

碑帖书写年代

东汉建宁四年（171）六月刻。

碑帖所在地及收藏处

现位于甘肃成县西13公里处的天井山鱼窍峡中。

碑帖尺幅

整碑高2.2米，宽3.4米。有额、图、颂、题名四部分，颂在图之左，隶书20行，共385字；颂之左为题名，隶书12行，共142字。

历代名家品评

文隽《书法精论》中说：『结构严整，气象嵯峨，此汉碑中之高浑者也；结构曼妙，笔有余妍，此汉碑中之秀丽者也；风回浪卷，英威别具，此汉碑中之雄强者也。』

扫一扫，一起学

碑帖风格特征及临习要点

《西狭颂》结字高古，庄严雄伟，不拘疏密，浑然天成。用笔朴厚，方圆兼备，浑厚中极其飘逸，是中国东汉隶书成熟时期的代表作品之一。

《西狭颂》在汉碑中属于奇逸一路，它的行笔方中带圆，在涩势中带一点放纵。临写时，要逆势行笔，随时保持适当的提按，使点画显得不那么整齐有规律。要有意识地使用枯笔，可增加线条的苍茫感。结体要注意调整局部的疏密感觉，如『肃』字，要处理成上松下紧；如『郑』字，要处理成左宽右窄。避免明显的整齐是领会《西狭颂》结体的要点。

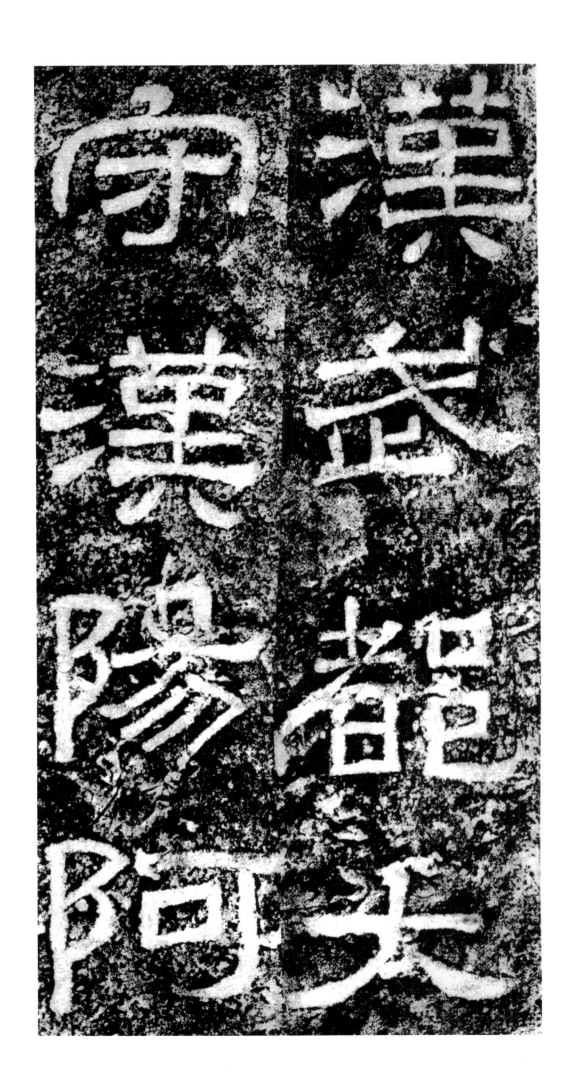

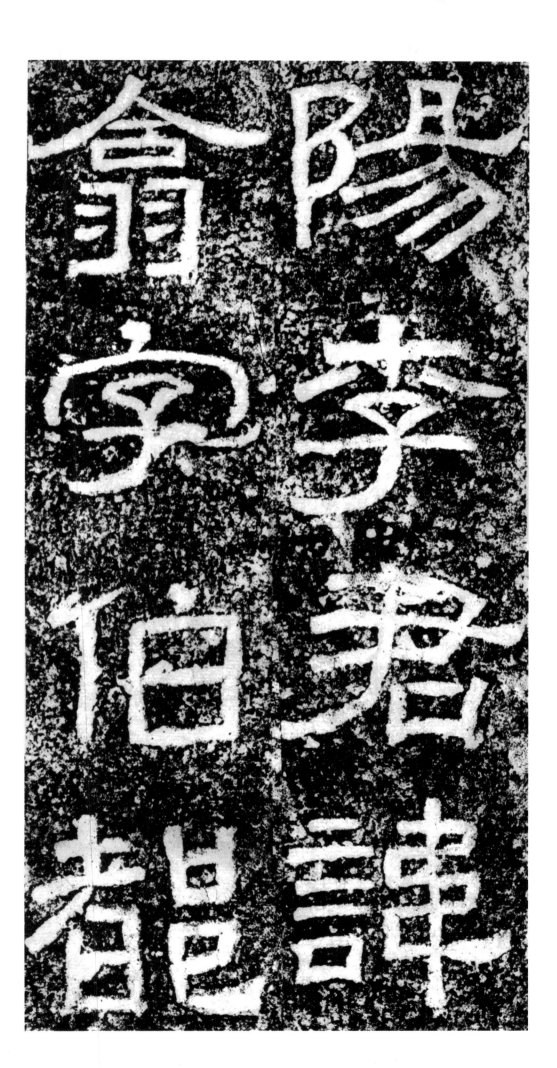

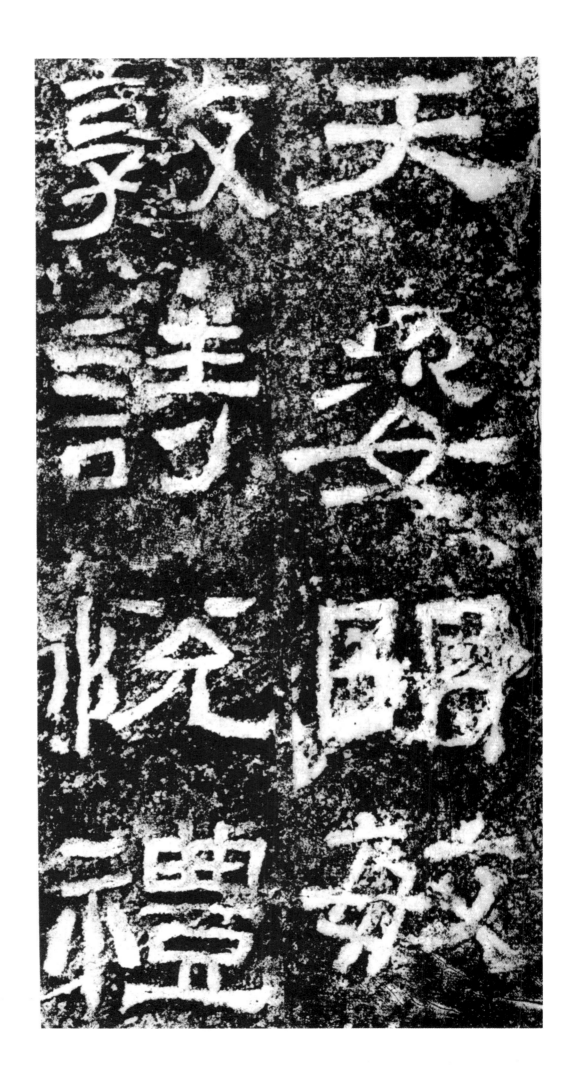

腈禄美厚
继世郎吏

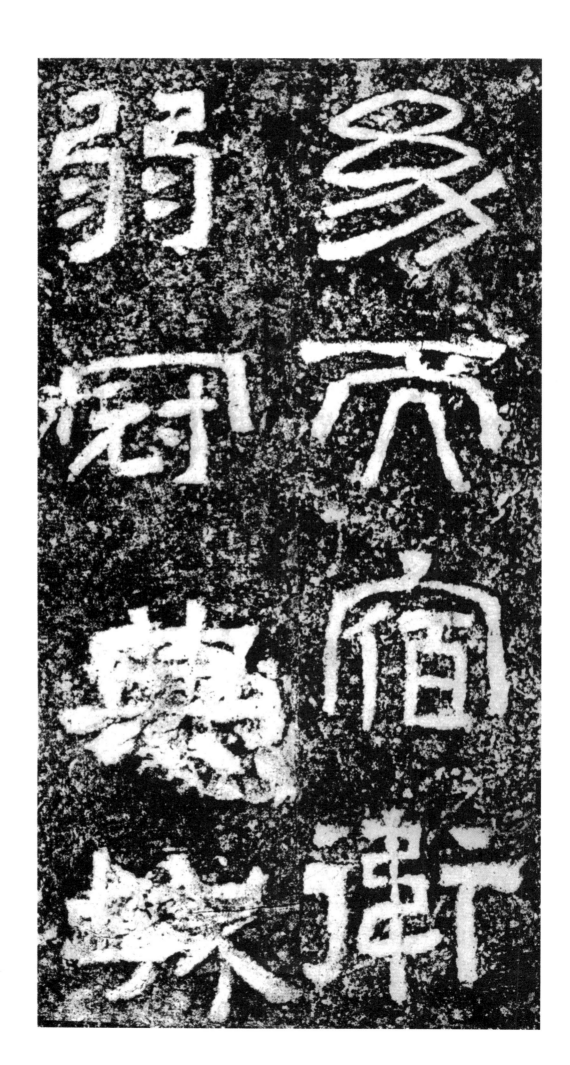

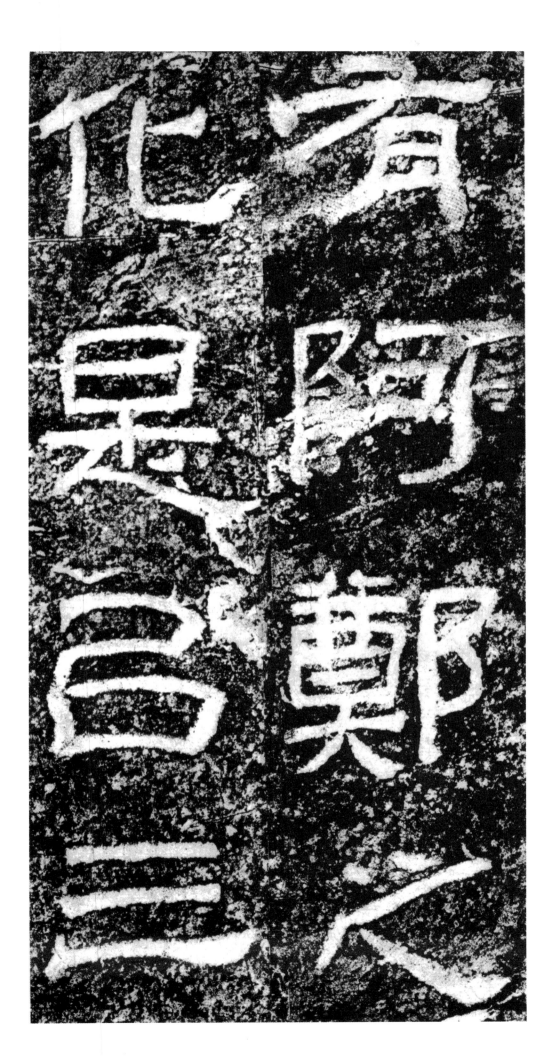

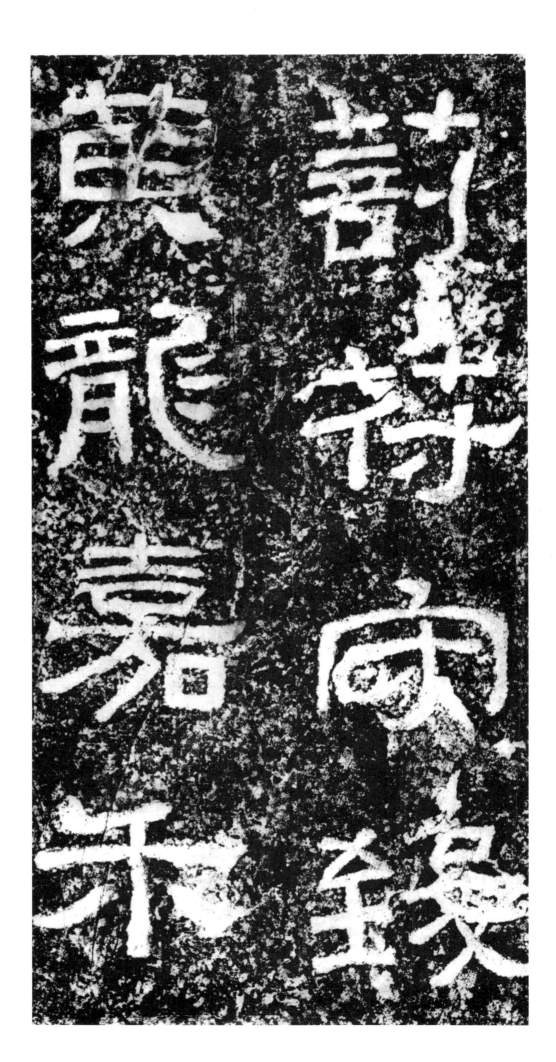

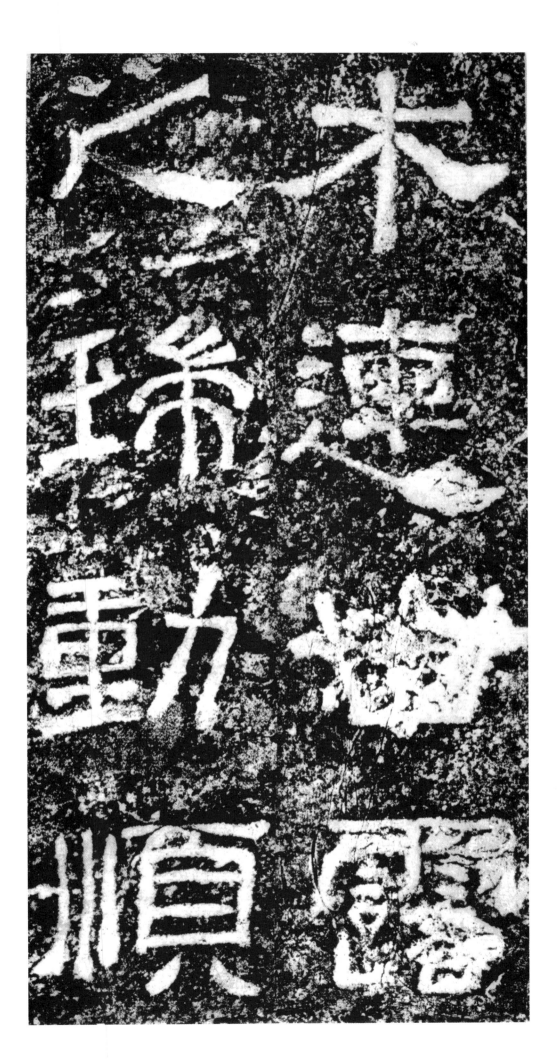

経古先之

以博爱陈

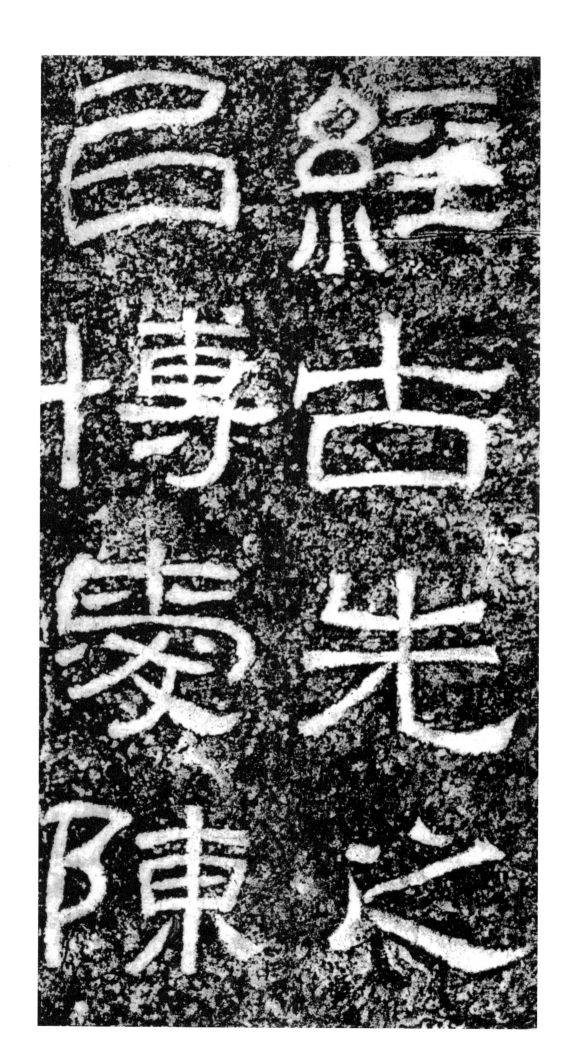

之以德义
示之以好

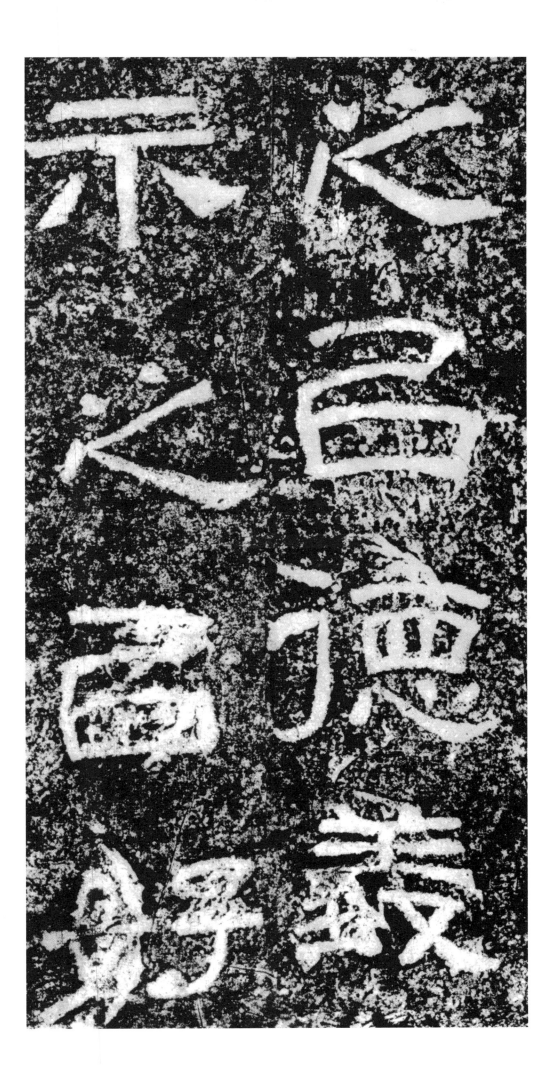

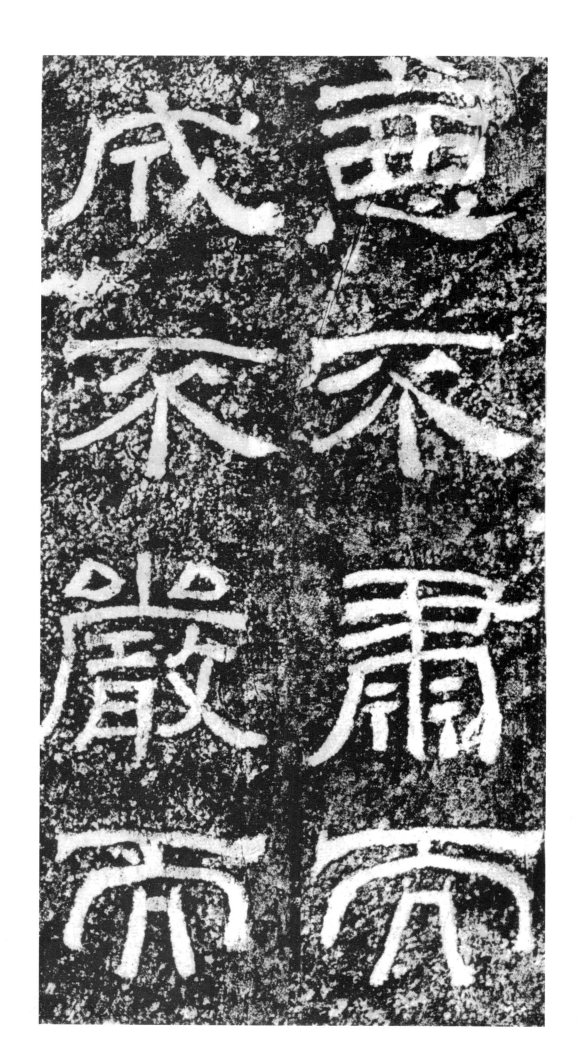

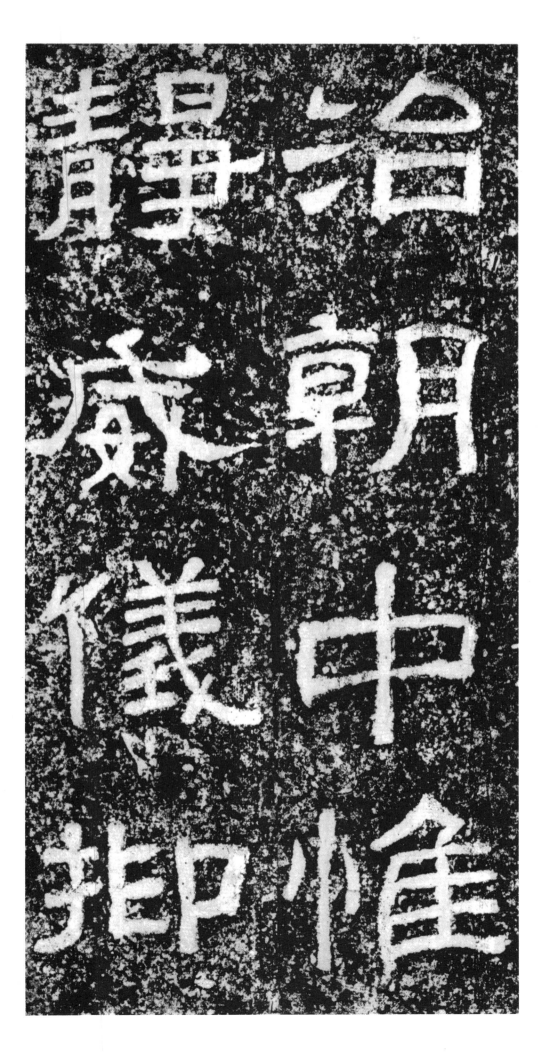

抑督邮部
职不出府

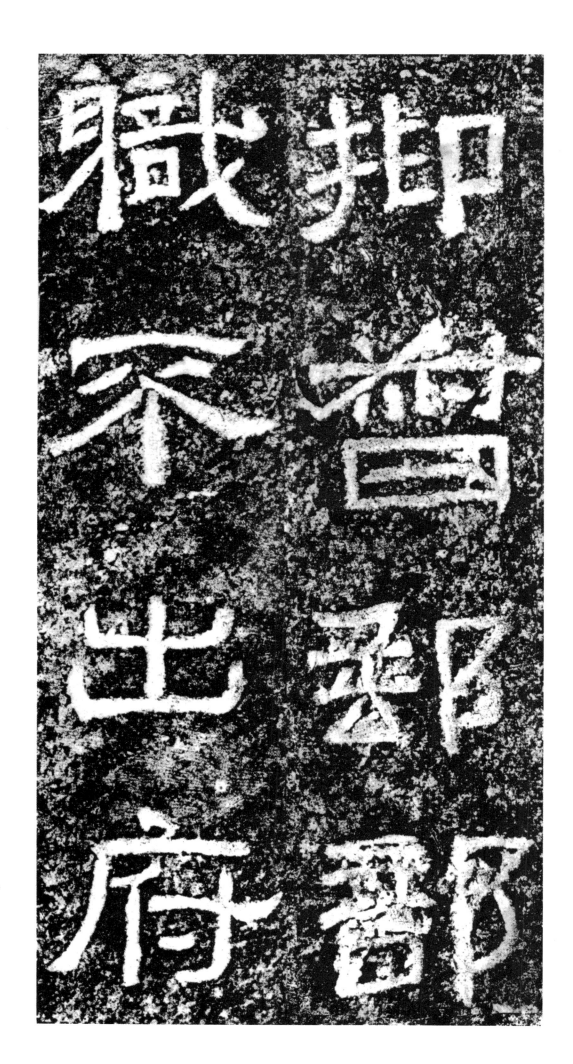

抑督邮部
职不出府

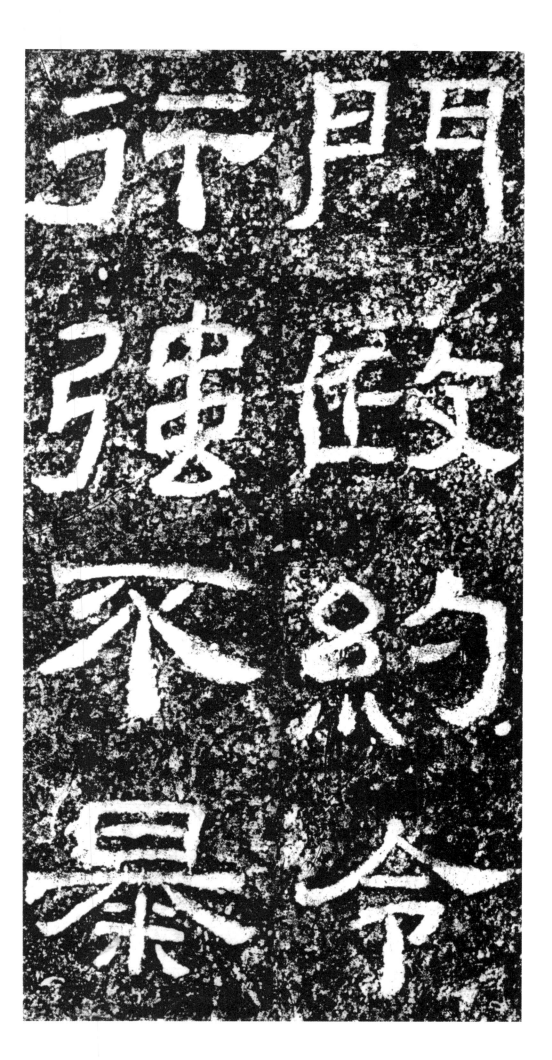

寡知不诈
愚属县趋

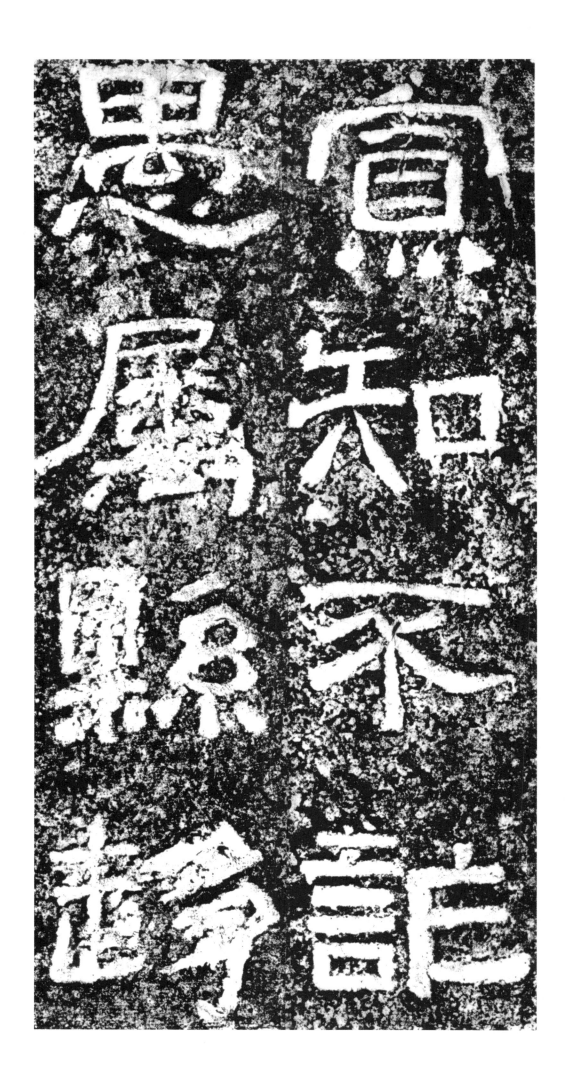

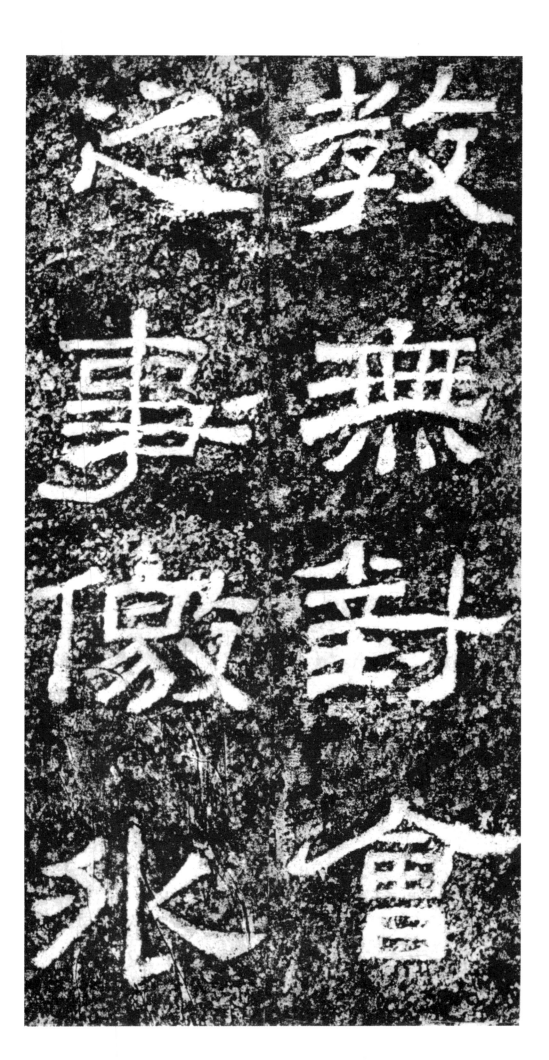

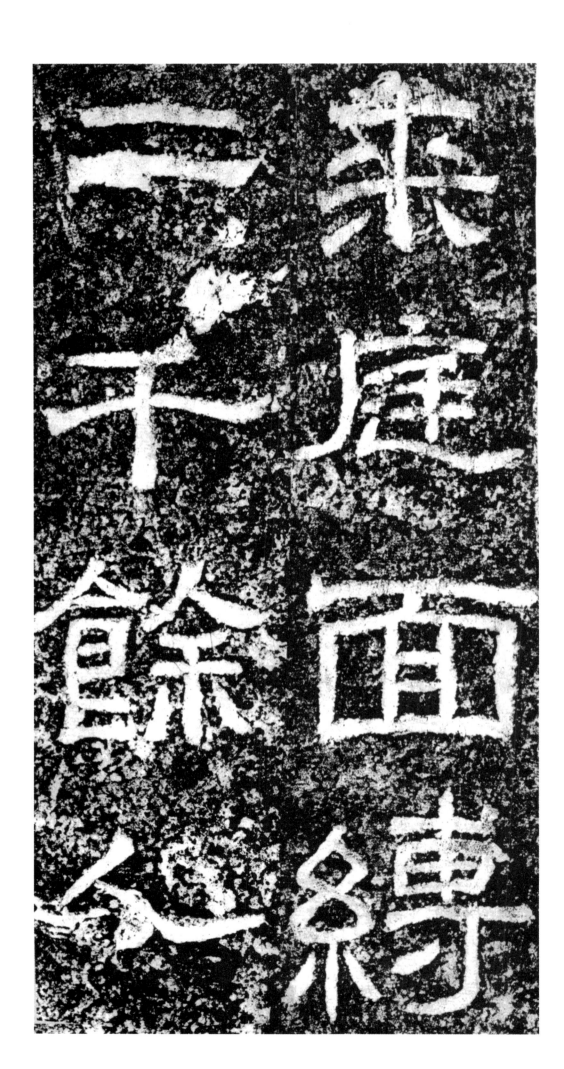

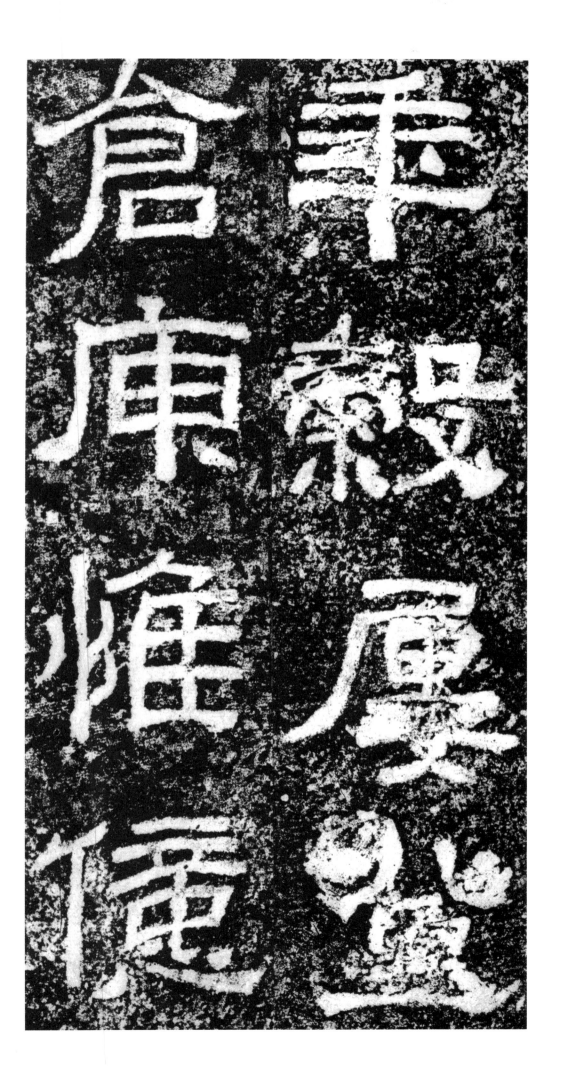

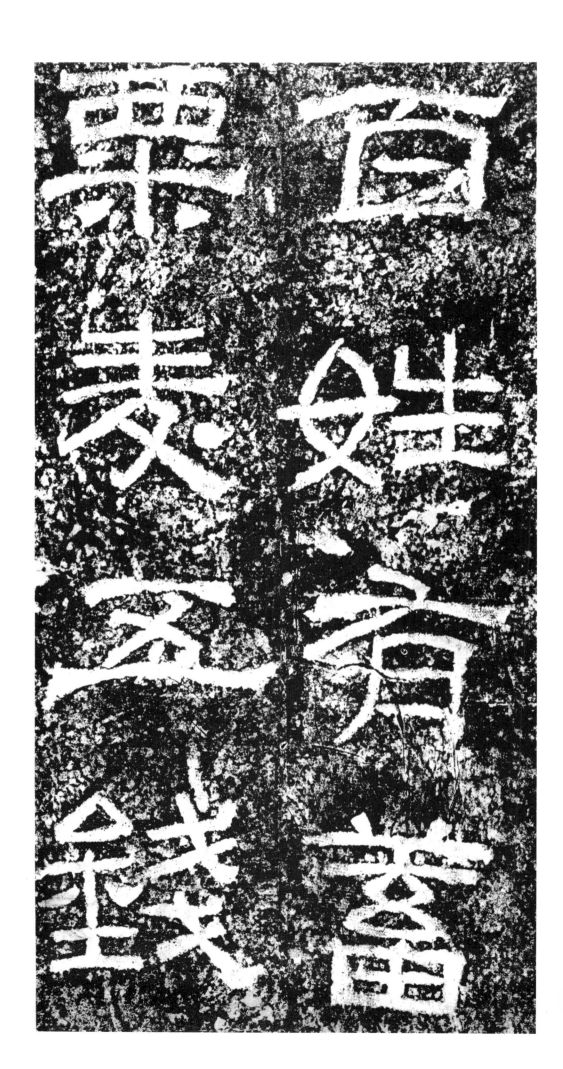

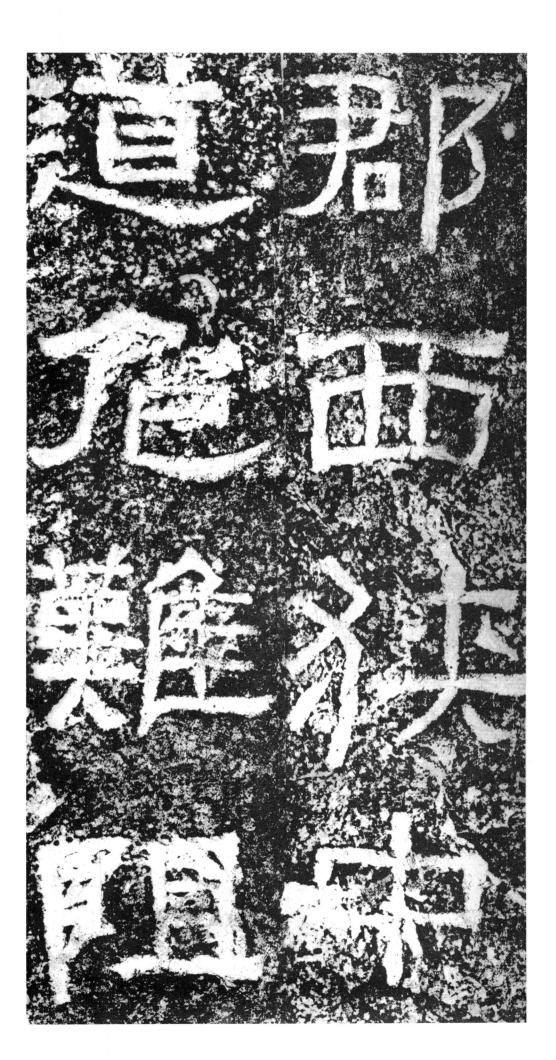

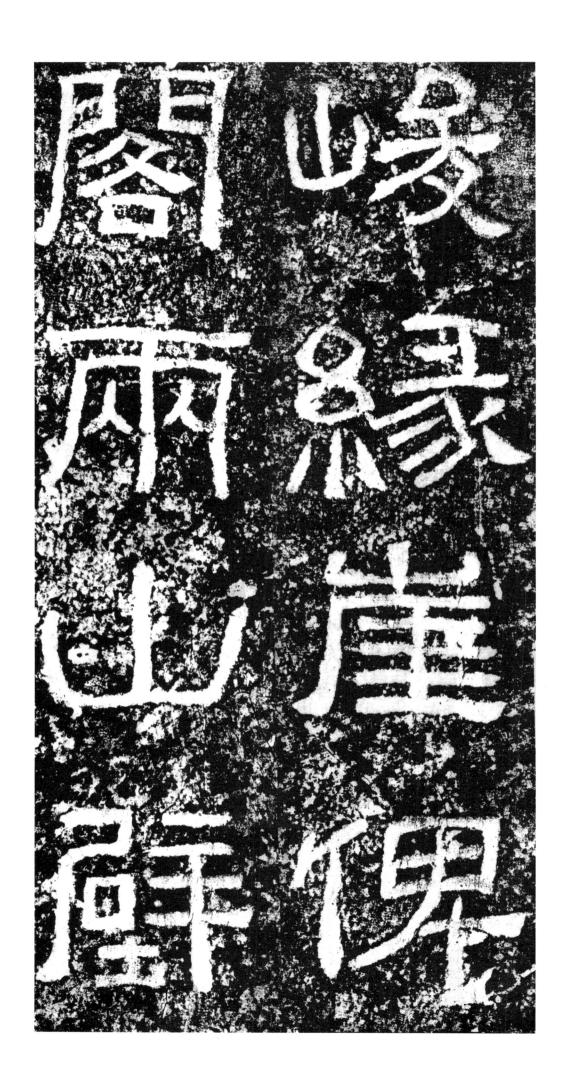

立隆崇造
云下有不

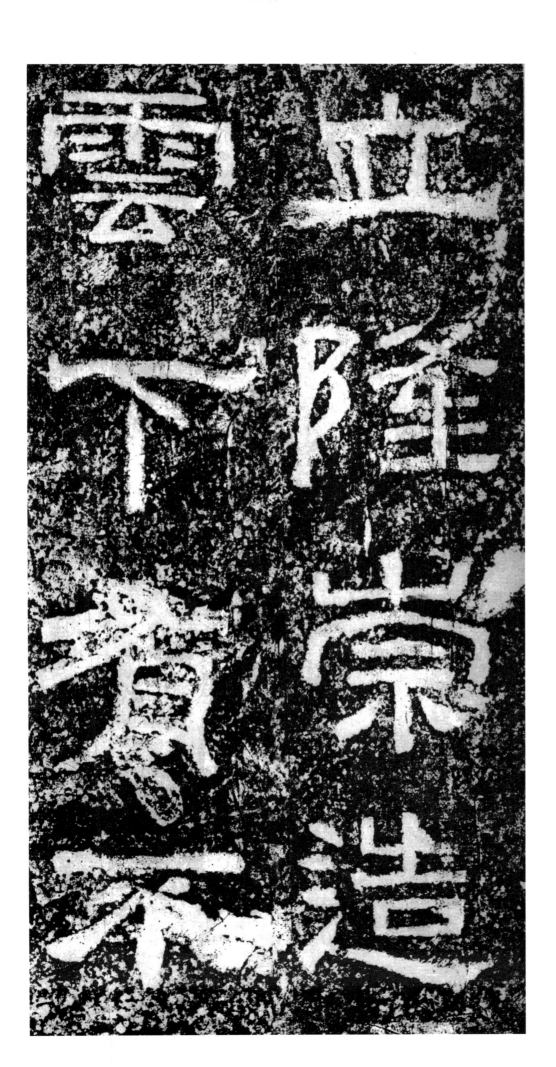

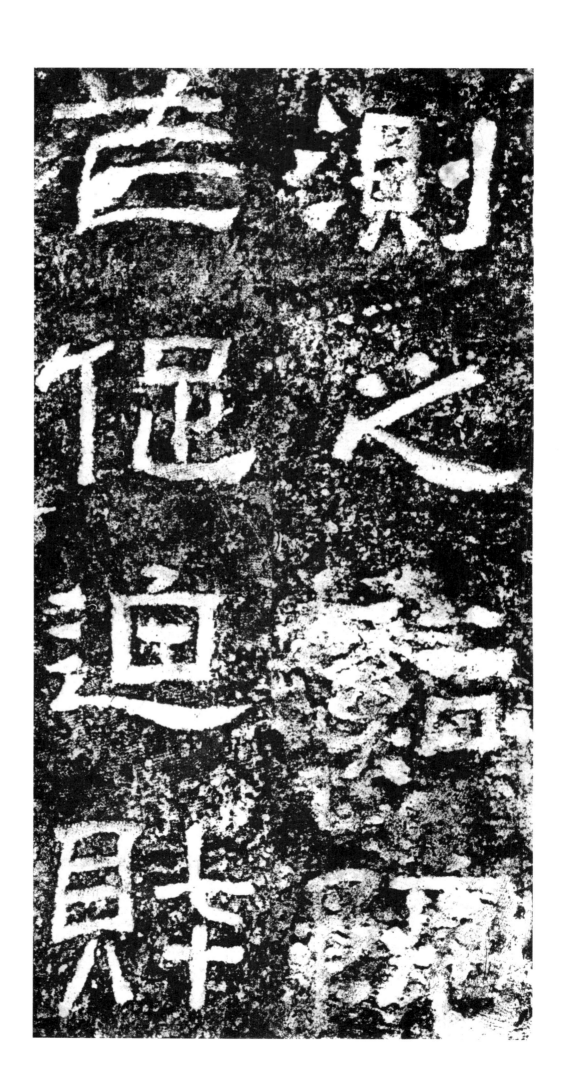

容车骑进
不能济息

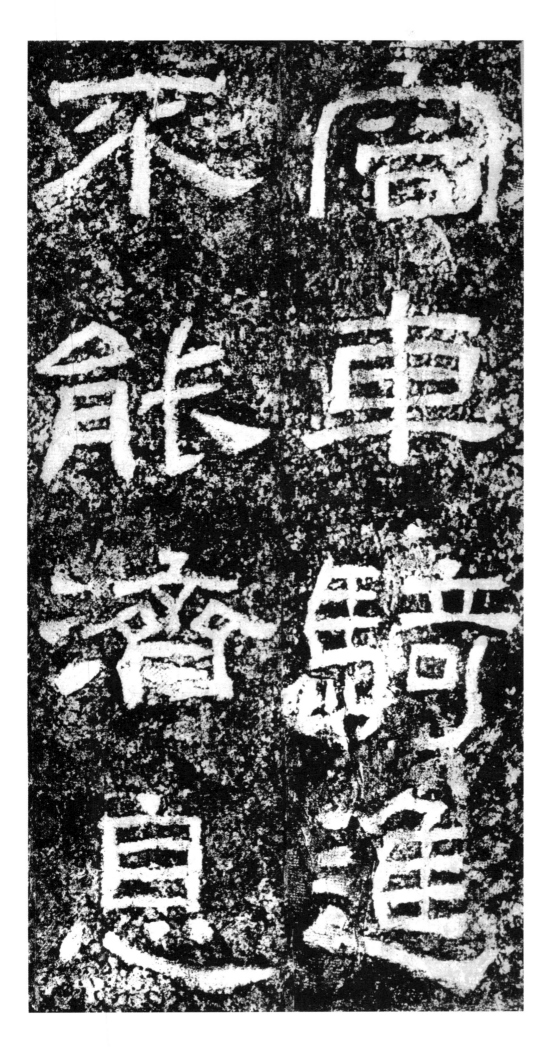

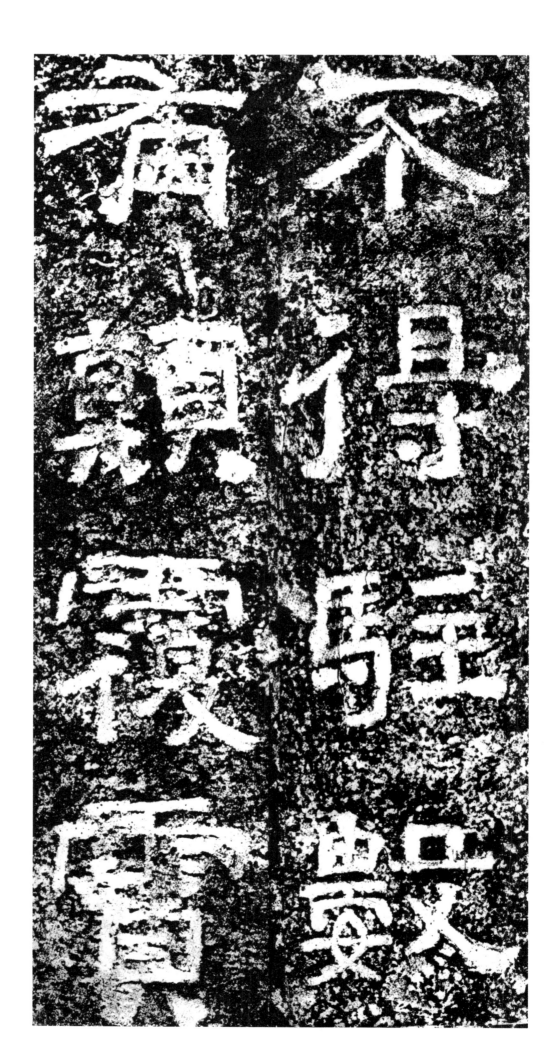

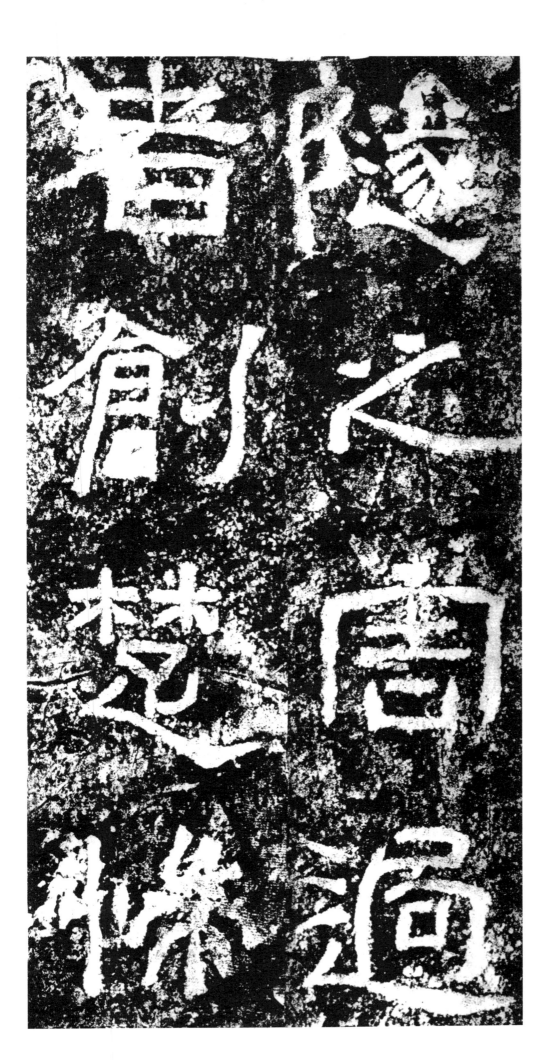

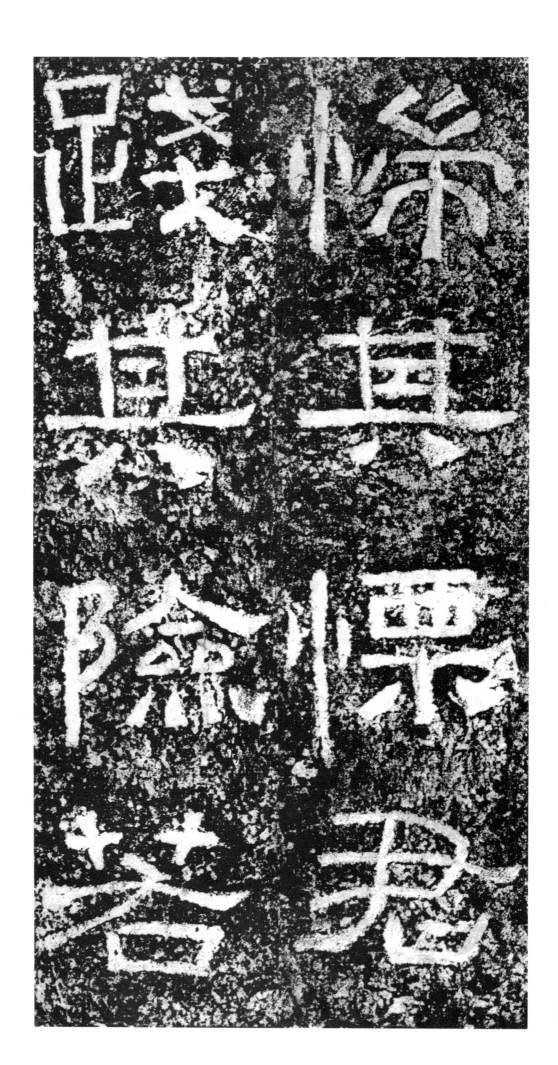

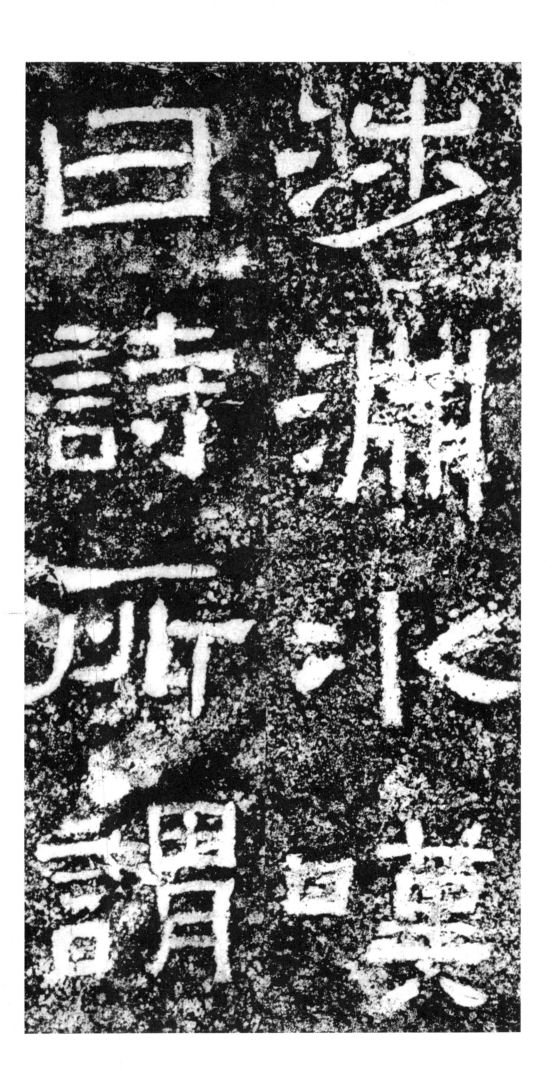

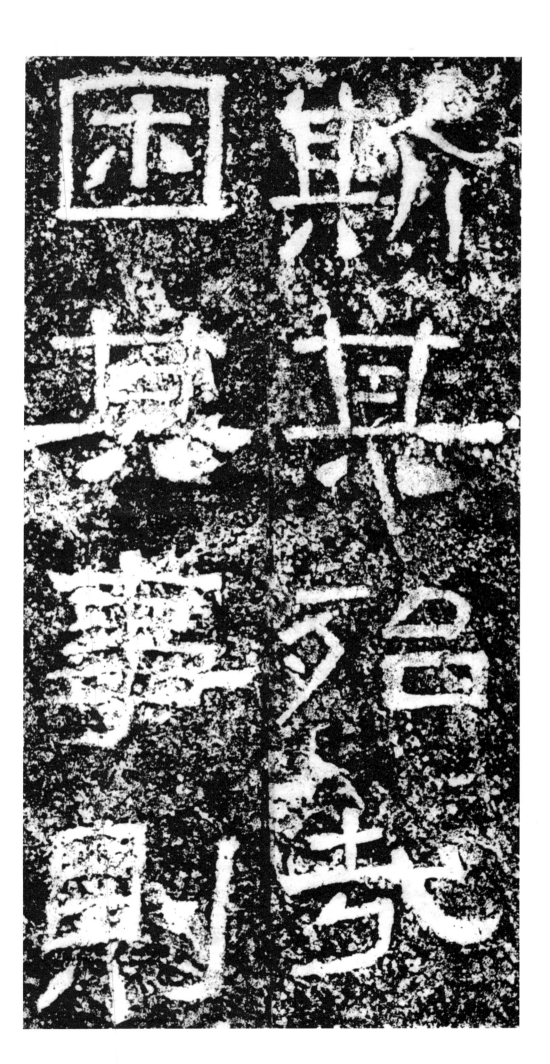

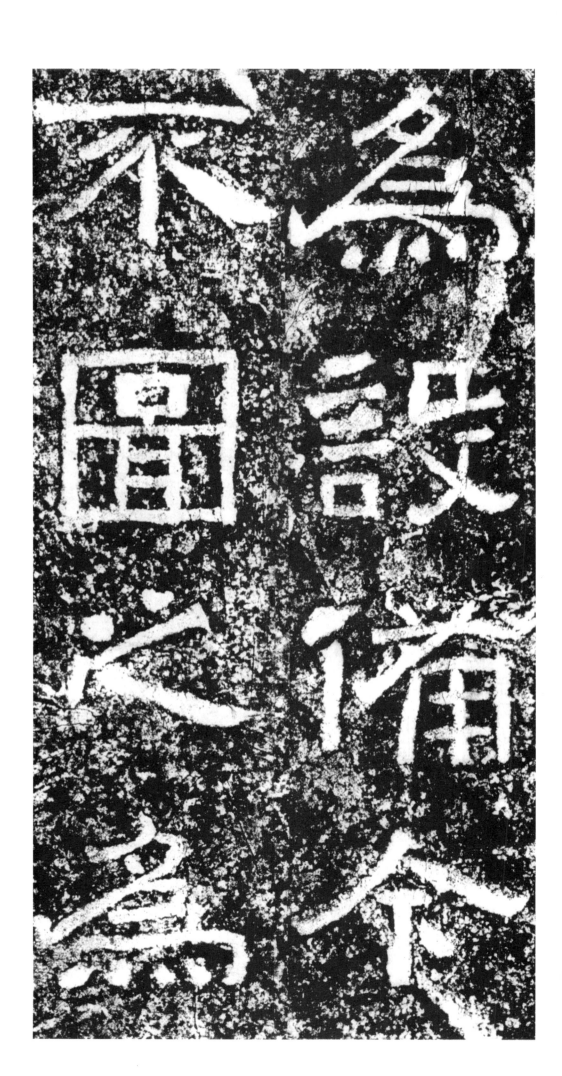

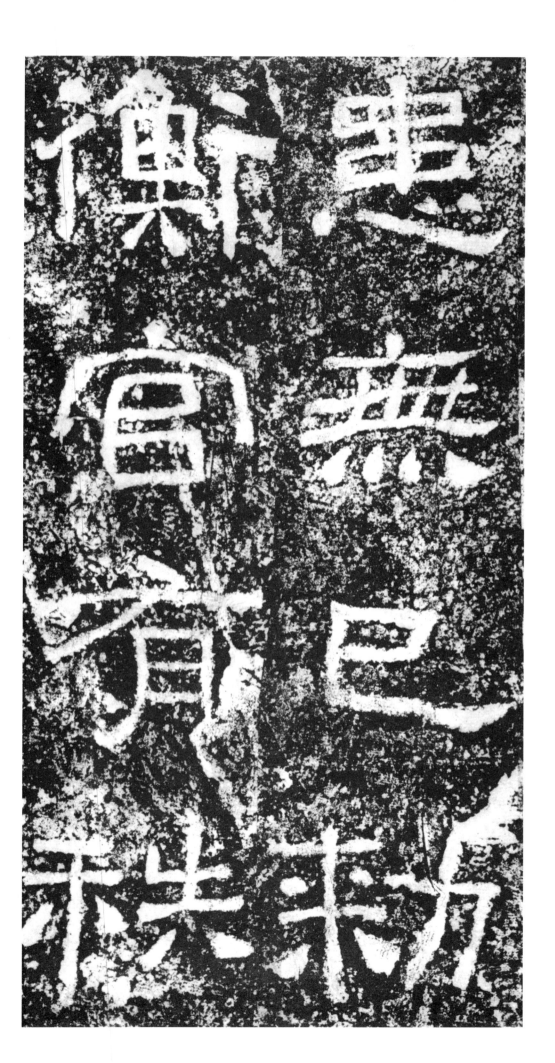

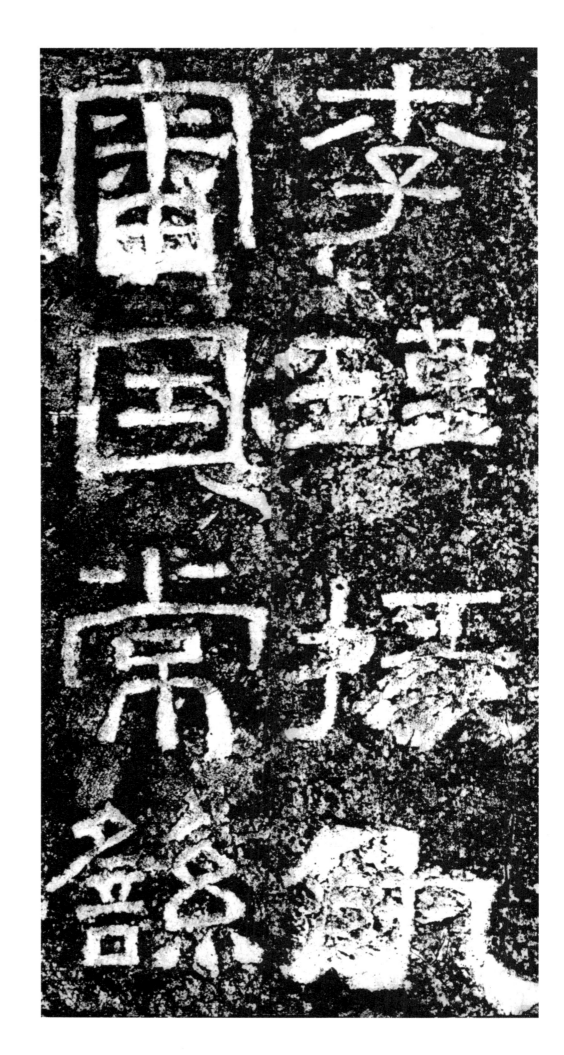

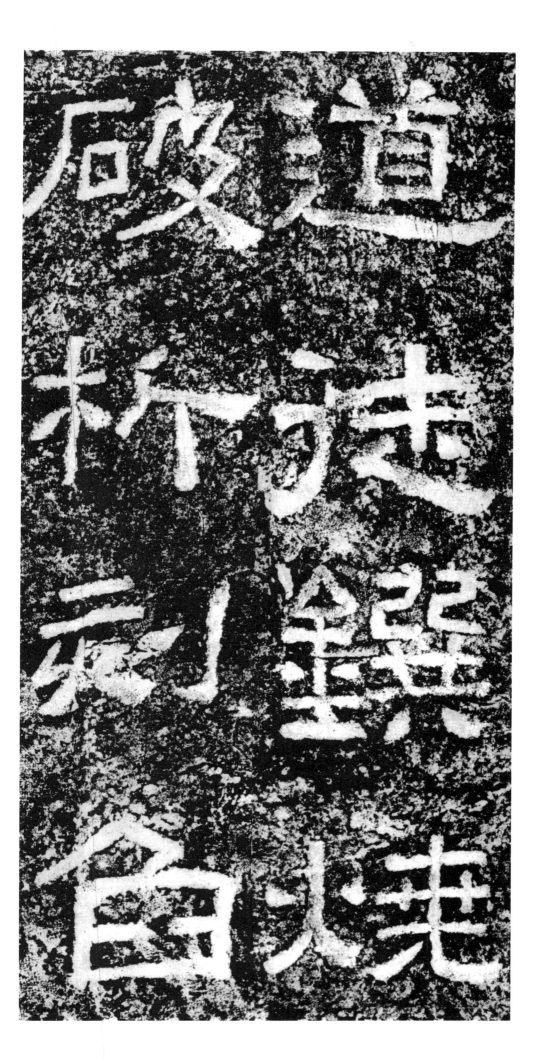

道徒鑦燒
破析刻乞

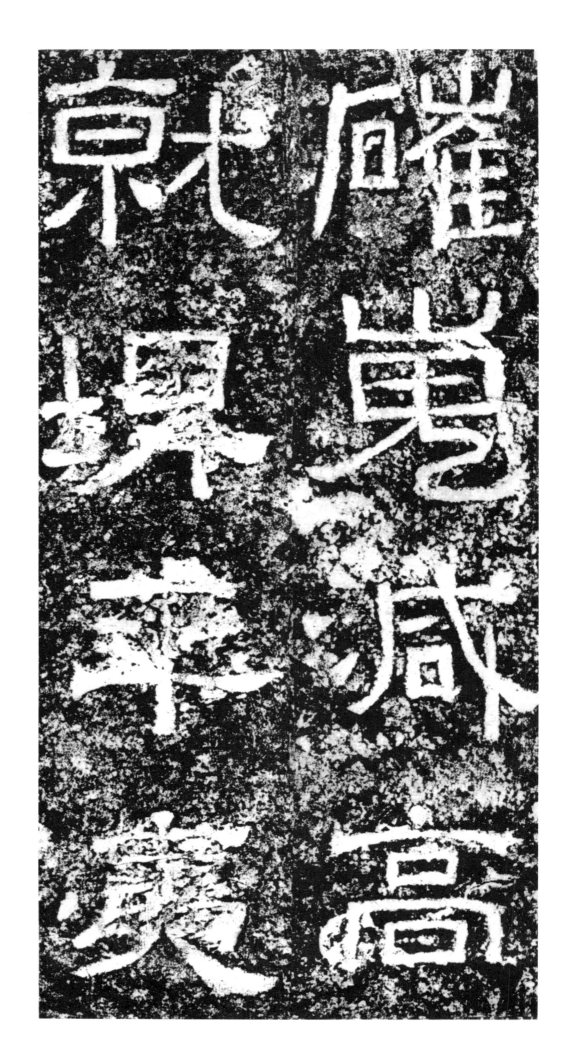

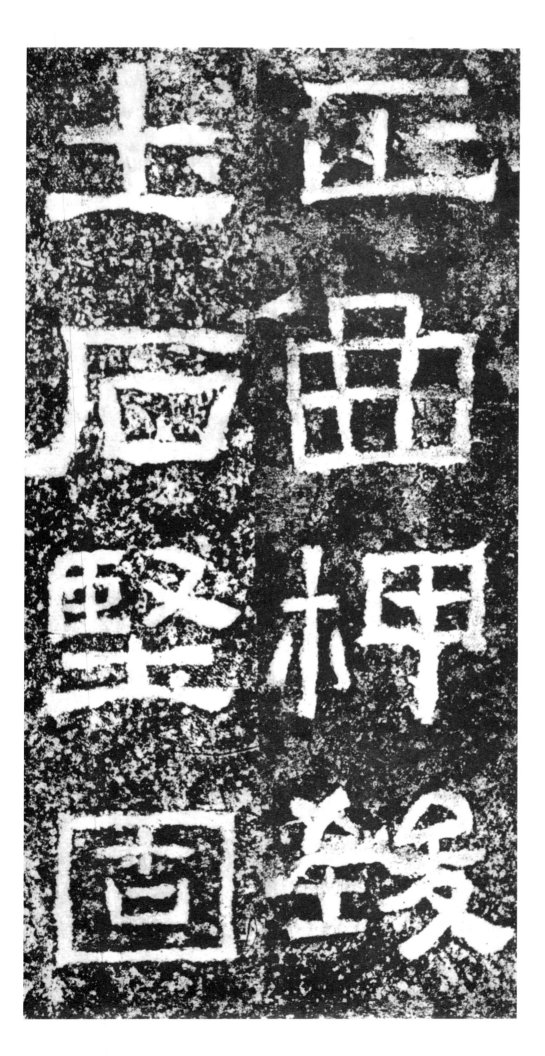

广大可以
夜涉四方

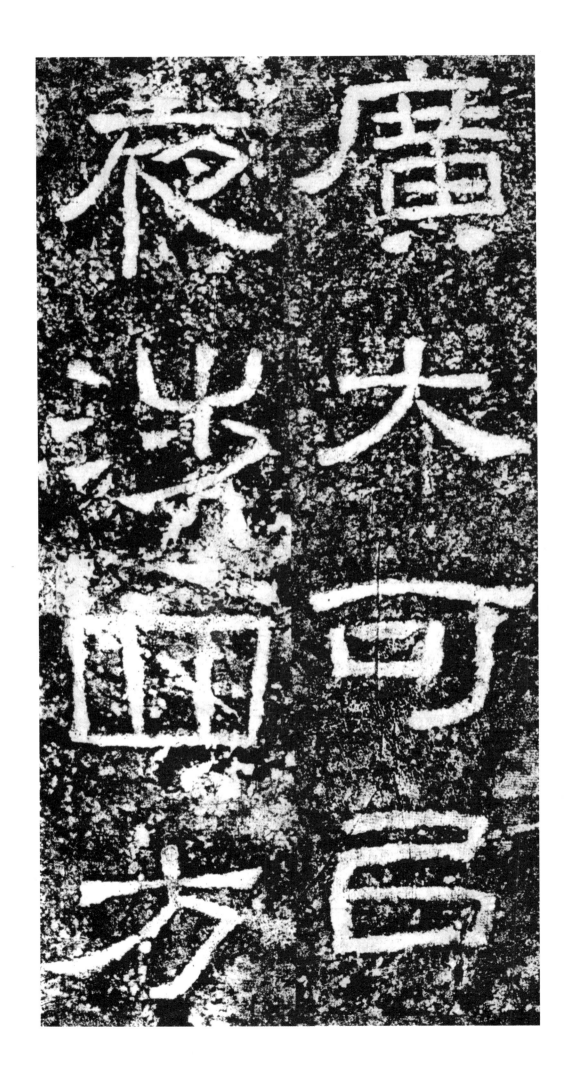

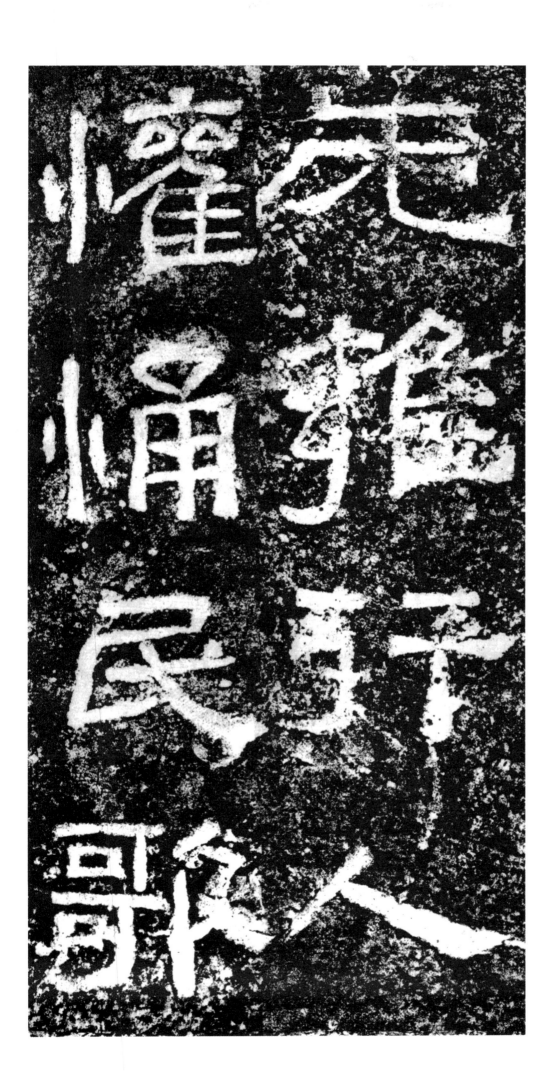

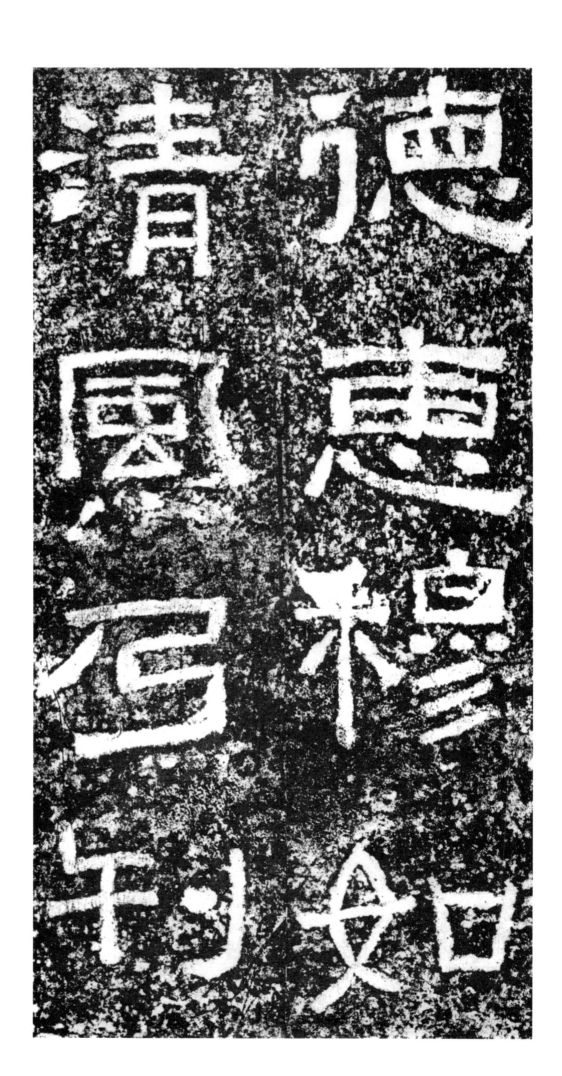

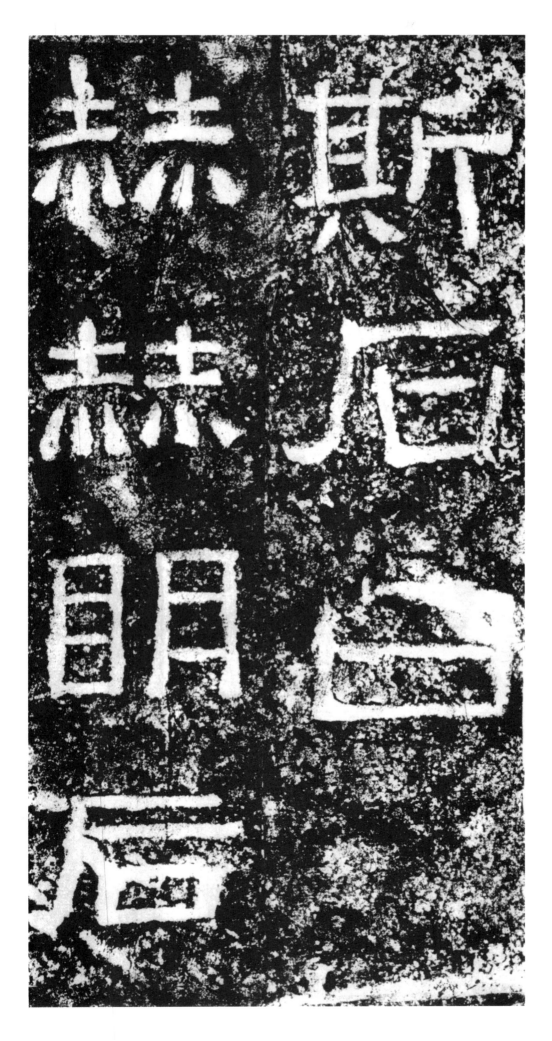

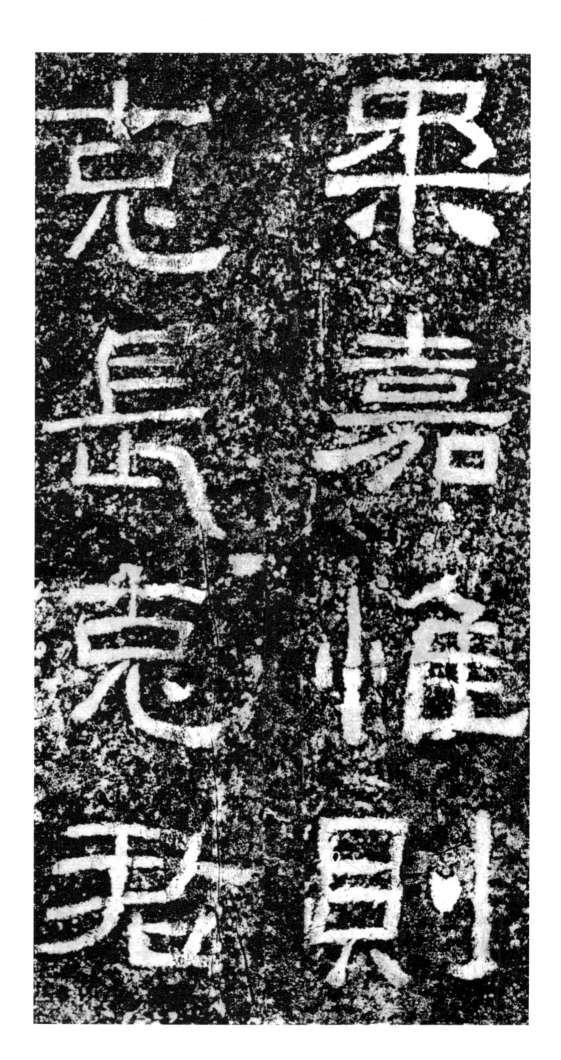

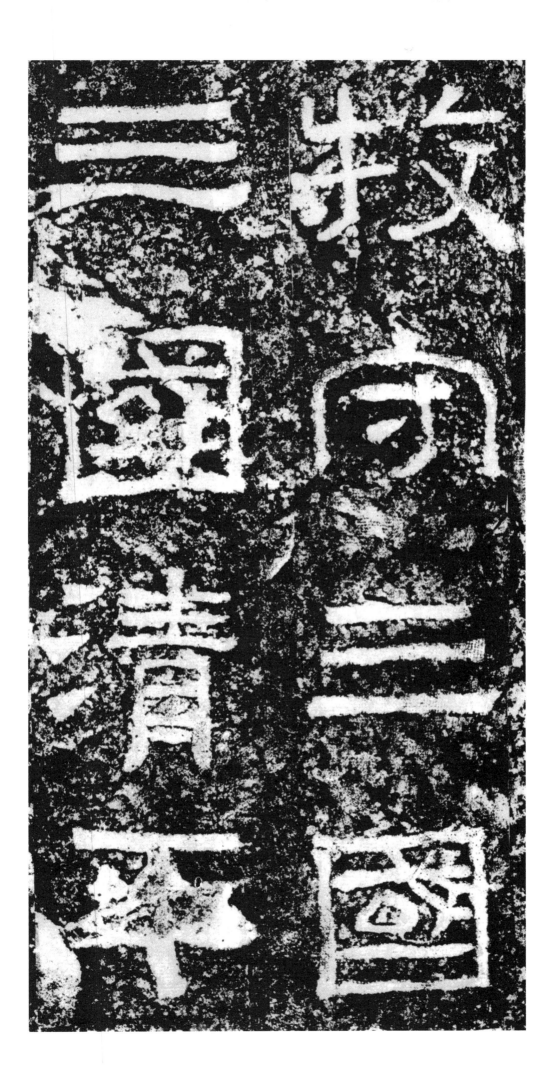

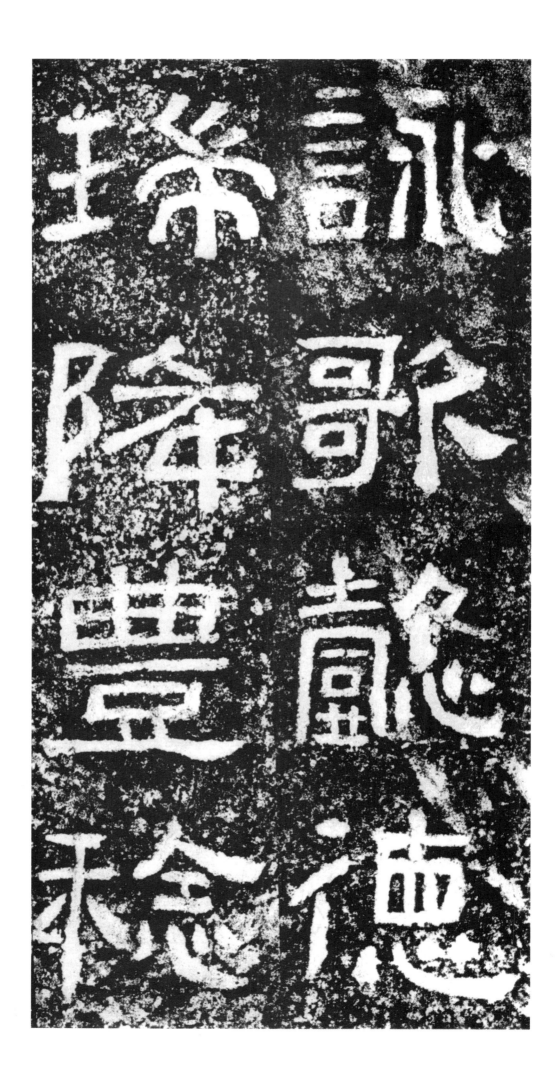

民以货稙
威恩并隆

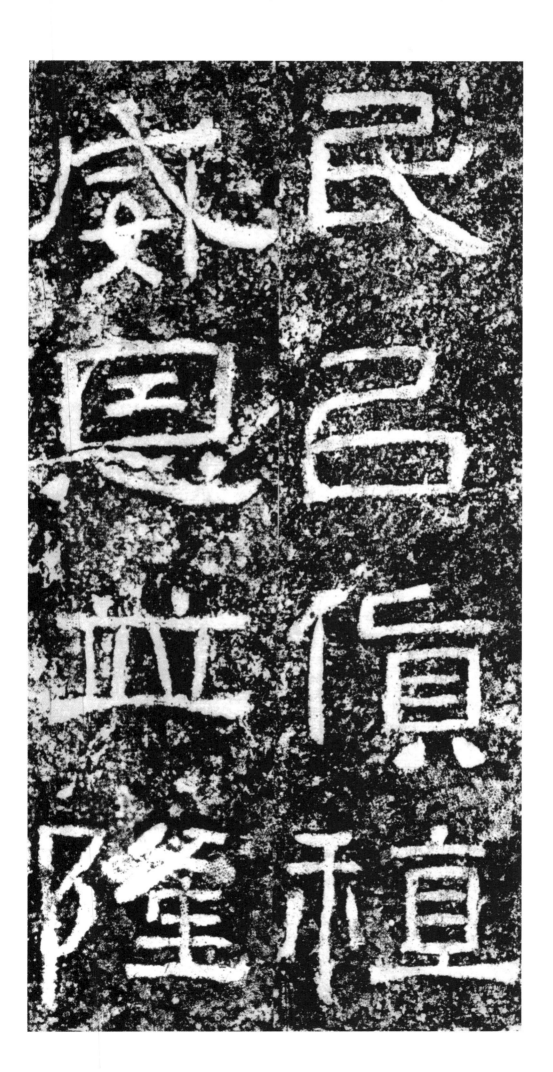

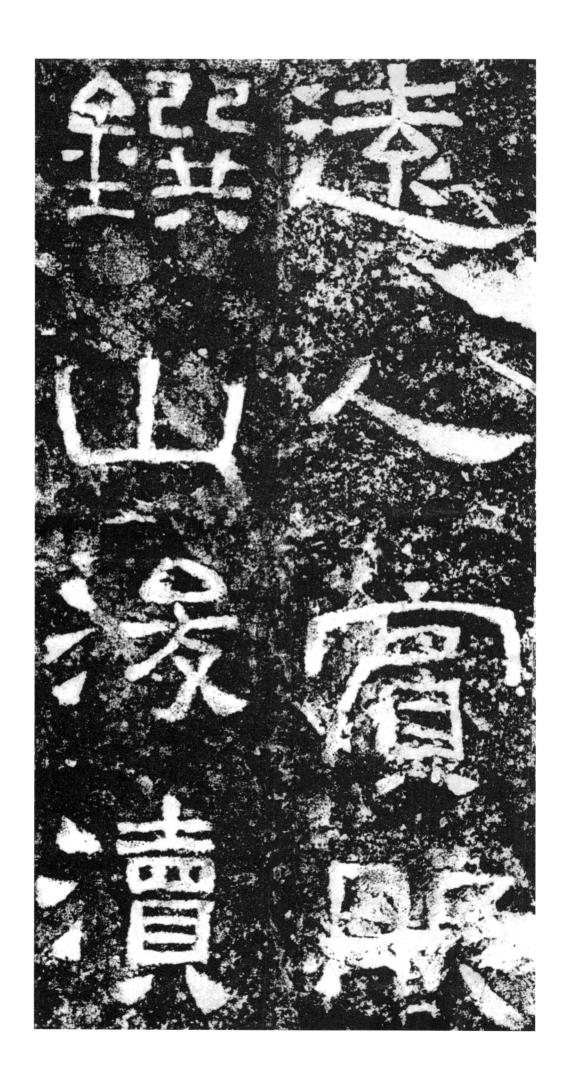

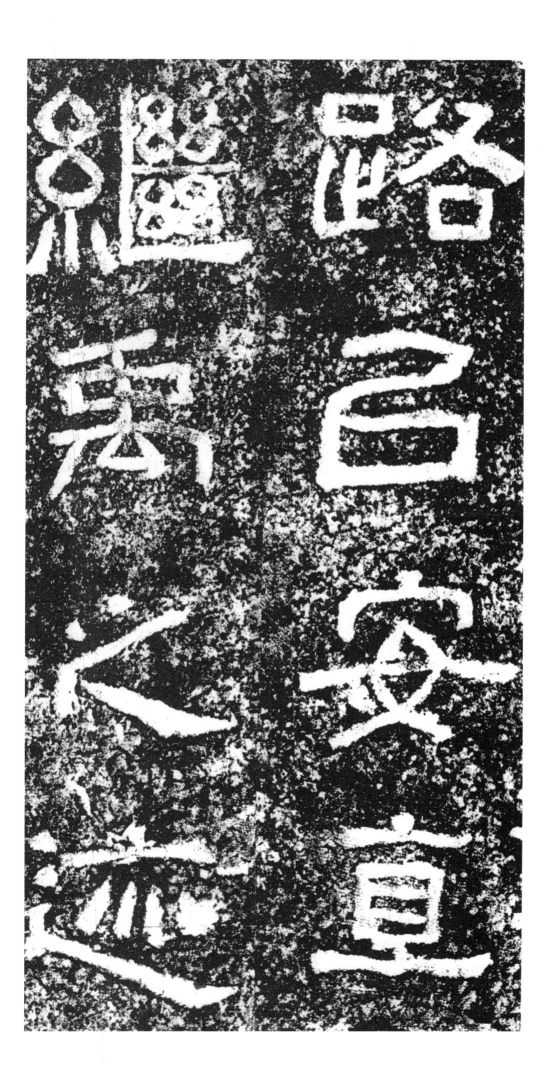

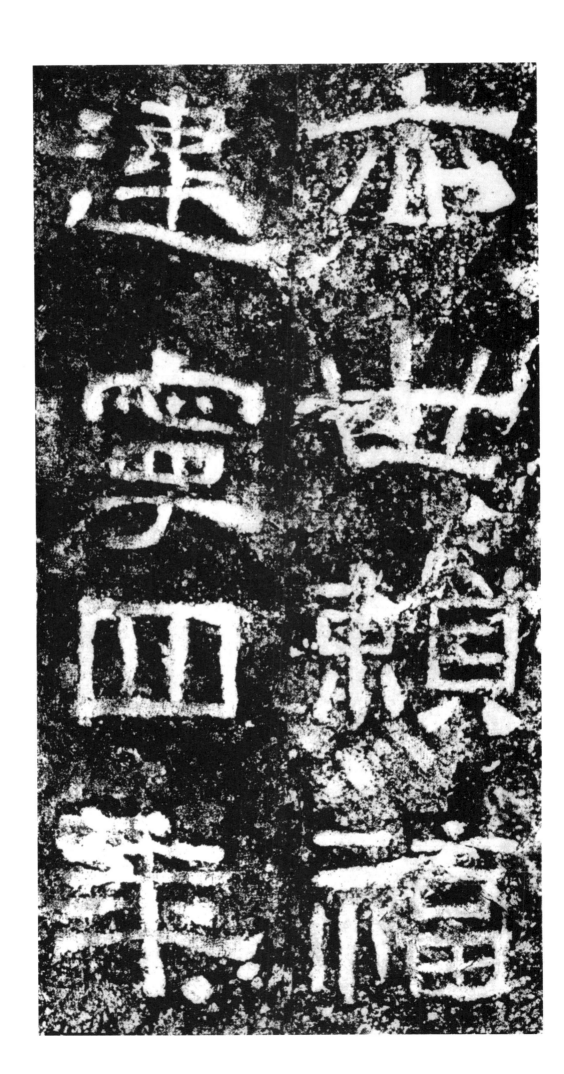

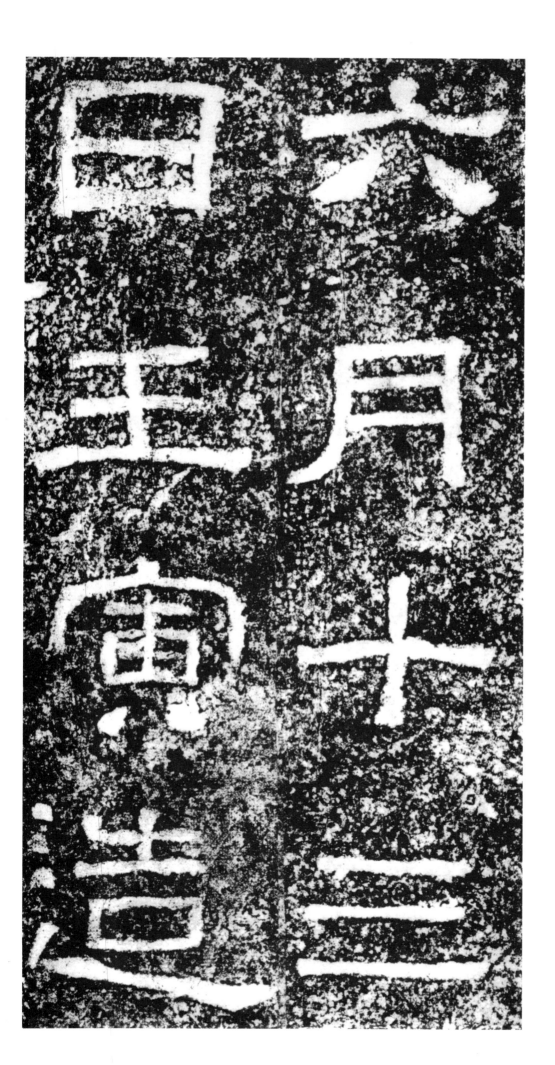

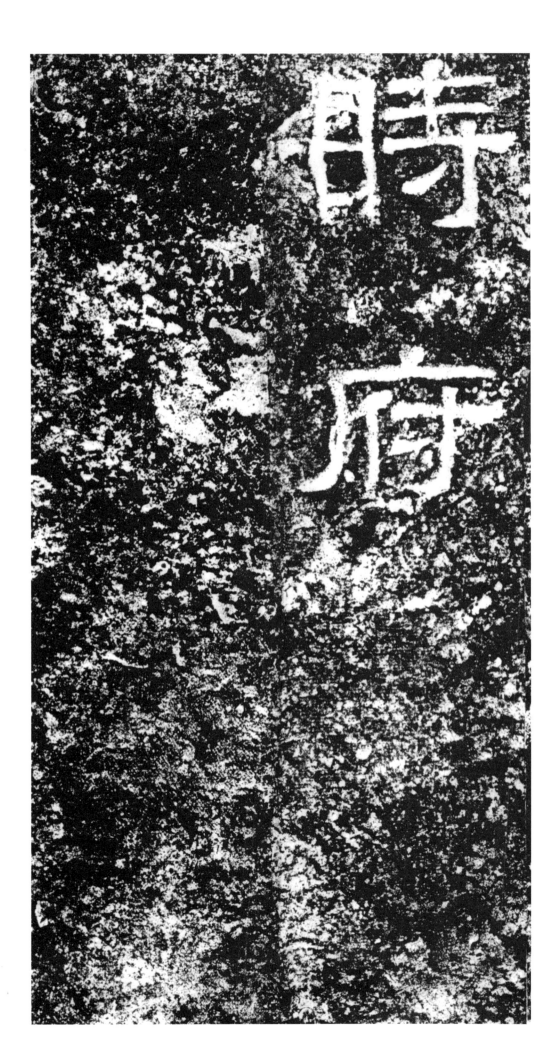

丞右扶风陈仓
吕国字文宝
门下掾下辨李

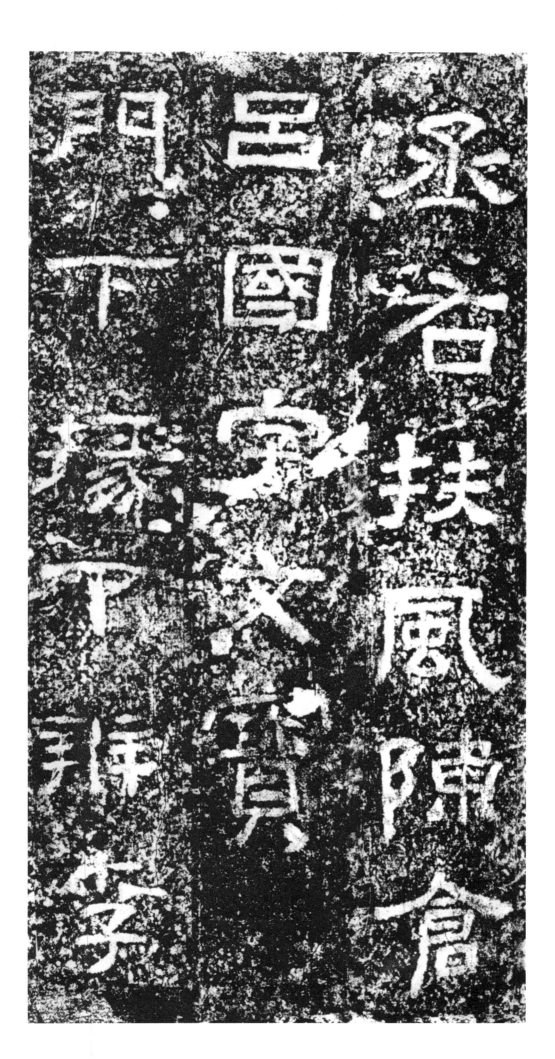

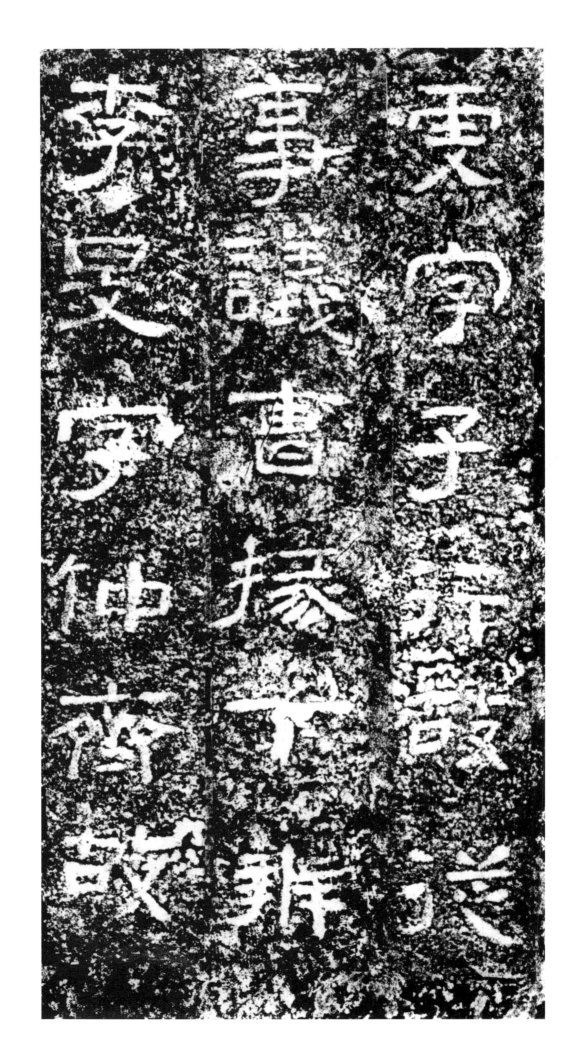

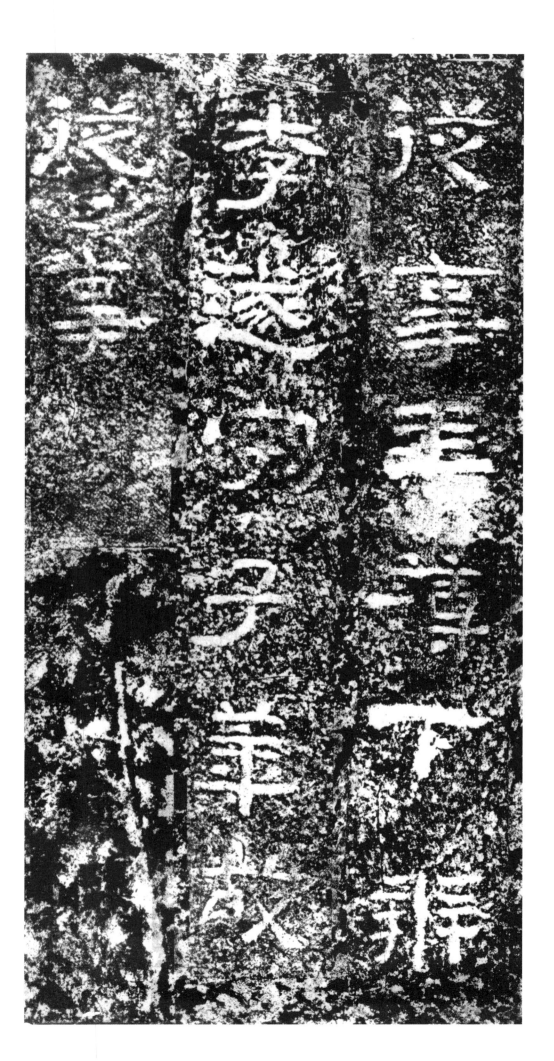

主簿上禄石祥
字元祺
五官掾上禄张

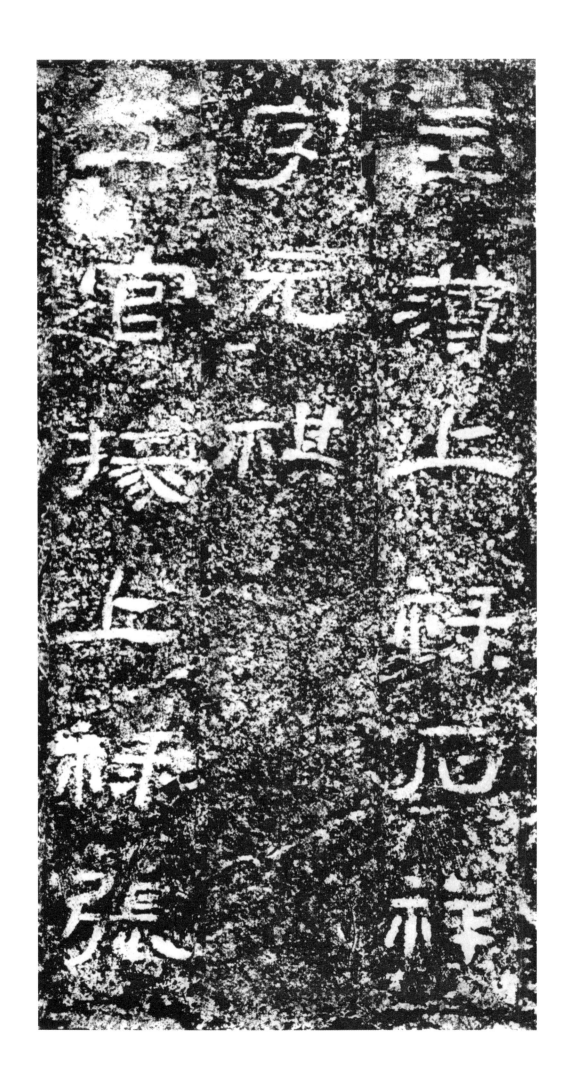

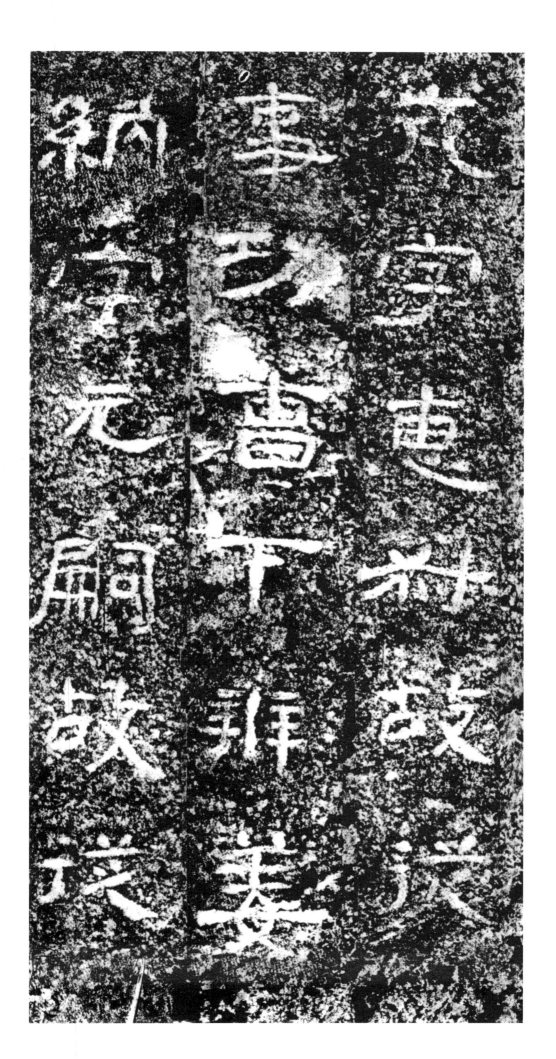

事
尉曹史武都王
尼字孔光

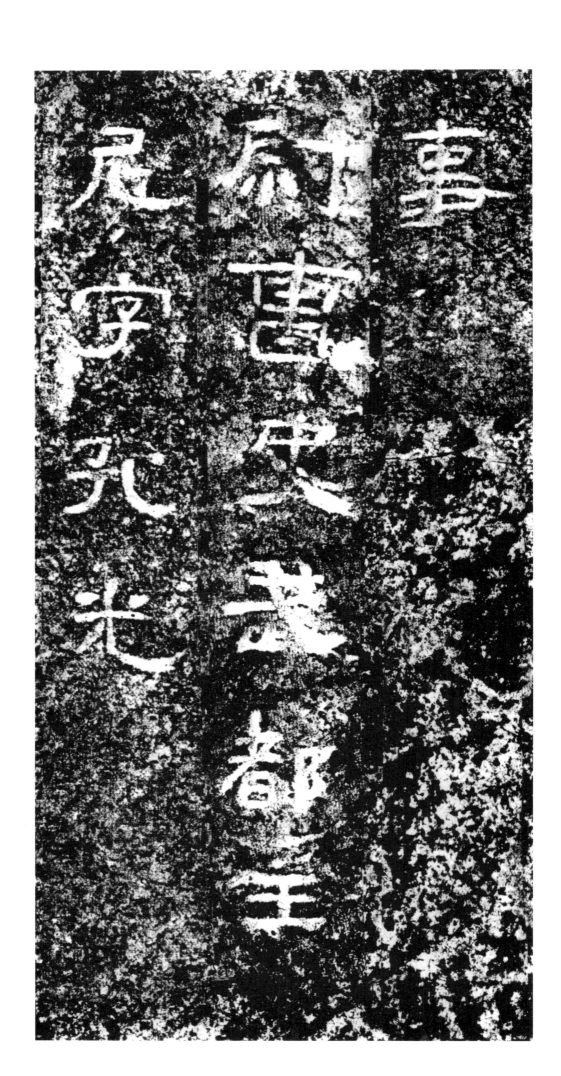

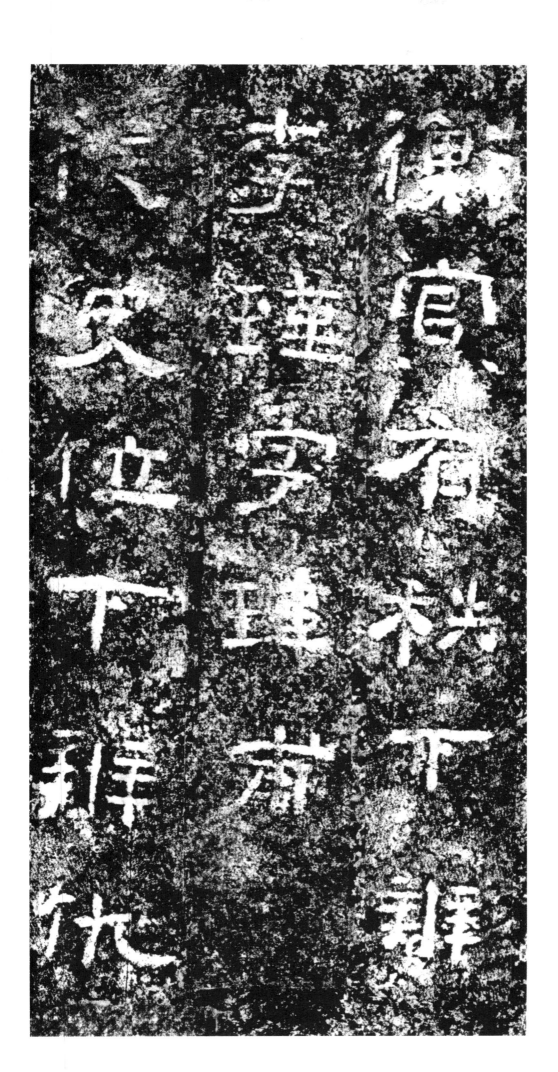

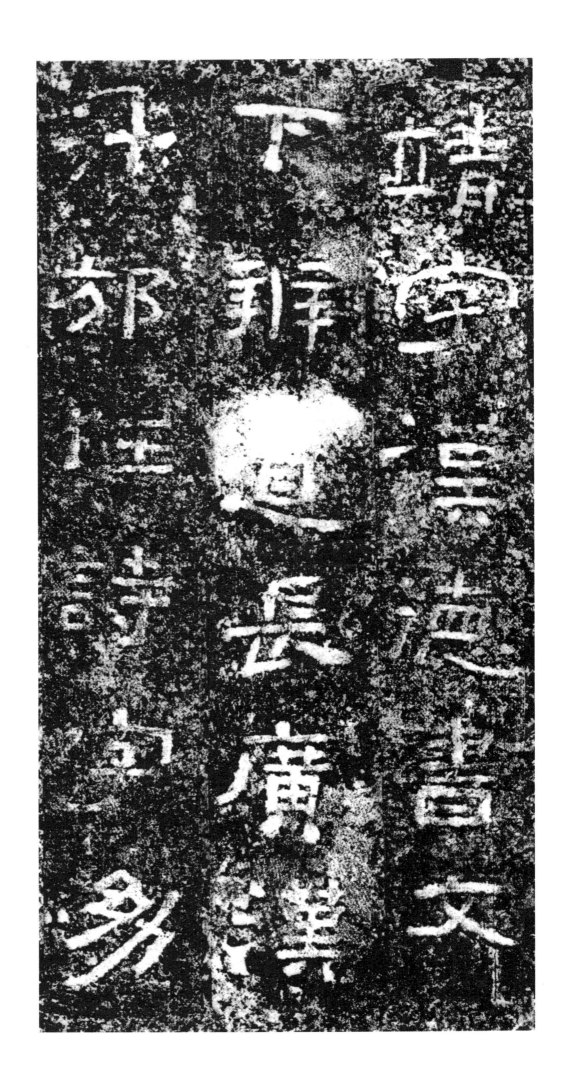

起下辨丞安定
朝那皇甫彦字
子才

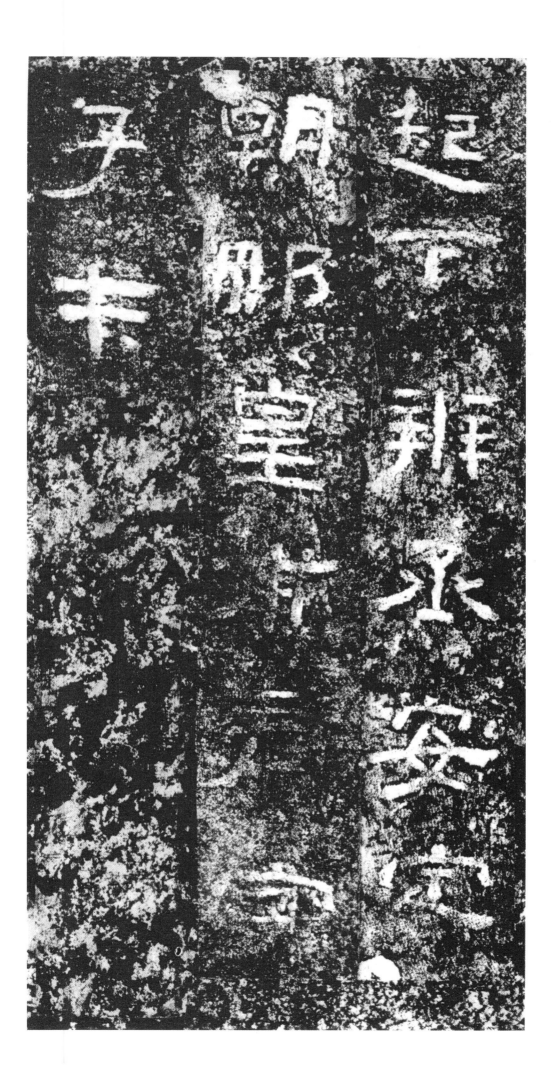

图书在版编目（CIP）数据

西狭颂 / 王学良编著. —上海：上海人民美术出版社，
2018.6
 （书法自学与鉴赏丛帖）
 ISBN 978-7-5586-0741-7

 Ⅰ. ①西… Ⅱ. ①王… Ⅲ. ①隶书－碑帖－中国－东汉时
代 Ⅳ. ① J292.22

 中国版本图书馆 CIP 数据核字 (2018) 第 048481 号

书法自学与鉴赏丛帖
西狭颂

编　　著：王学良
策　　划：黄　淳
责任编辑：黄　淳
技术编辑：史　湧
装帧设计：肖祥德
版式制作：高　婕　蒋卫斌
责任校对：史莉萍
出版发行：上海人民美术出版社
　　　　　（上海市长乐路 672 弄 33 号）
邮　　编：200040　　电　　话：021-54044520
网　　址：www.shrmms.com
印　　刷：上海盛通时代印刷有限公司
地　　址：上海市金山区金水路 268 号
开　　本：787×1390　　1/16　　4 印张
版　　次：2018 年 6 月第 1 版
印　　次：2018 年 6 月第 1 次
书　　号：978-7-5586-0741-7
定　　价：25.00 元